ATTACK ON TITAN FINAL ANSWER

巨人即人類之敵──被隱藏的新大陸創世之謎

U0053549

「進擊的巨人」最終研究

著◎「進擊的巨人」調查兵團

譯◎王聰霖

大風出版

配下的

禁在

By 開場白（第 1 集第 1 話）

那一天，人類回想起了

在他們支

恐懼……

以及被囚

鳥籠中的

屈辱……

充滿謎團的人類與巨人之戰的故事

▼突破伏筆所埋藏的祕密及未知的領域吧！

2009年，日本講談社的《別冊少年雜誌》上，一部散發出獨特光彩的漫畫開始連載。那就是，故事描寫以無與倫比的力量捕食人類的巨人，以及對抗他們的人類之間戰爭的漫畫《進擊的巨人》。該作品開始連載不久後，立刻引爆了話題，2011年，它便獲得「第35屆講談社漫畫獎」的少年組大獎。這部作品是作者諫山創的首部連載作品，當時他還只是個沒沒無聞的新人，而讓他更受到矚目的是，2013年6月時，這部漫畫已經成為累計賣出超過2000萬本的超級暢銷鉅作。

如此叫好叫座的《進擊的巨人》，說起它的魅力，包括細節經過縝密安排的設定和發展、窮途末路的登場人物們演出了人性被逼至極限的劇情……等不勝枚舉。其中最為吸引人的，應該算是在作品中無所不在的各種謎團吧！從真實身分不明的巨人，到登場人物的意圖，作品之中存在著許許多多的謎團，書迷之間對這些謎題的考察和預想也討論得十分

熱烈。

雖然像這樣充滿著解謎樂趣的漫畫，還有其他滿坑滿谷的作品存在，

但是《進擊的巨人》之所以特別讓人興奮，是因為作品中提供了平等的立場，讓讀者有機會解開這些謎題。事實上，以目前為止作品中幾個被解開的謎題為例，全都早在作品中巧妙地安排了伏筆。也就是說，在這部漫畫之中無所不在的謎團，必然都會有其解答，而且在事先都已經安排好了提示。這樣的平等安排，足以讓我們嘗試解開這些謎題，這也可以說，是漫畫界的巨人諫山老師所提出的挑戰吧！

因此，為了解開這些謎團，我們「進擊的巨人」調查兵團也出動了。

《進擊的巨人》的謎題相當深奧，儘管要找出所有謎題的答案，可說是十分艱難的挑戰，我們就現況進行考察，在此整理出調查報告。敬請諸位讀者與本書一同挑戰諫山老師所創造出的謎題。人類（讀者）的反擊就從這裡開始！

──────「進擊的巨人」調查兵團

ATTACK ON TITAN
Final Answer

【目　錄】人類與巨人之戰——被隱藏的新大陸創世之謎

第1擊　「世界」相關的調查報告
～城牆的另一端有人類倖存著嗎？～　019

【第1話「致2000年後的你」這句話背後所隱含的意思是？／人類衰退的原因，是戰爭？或是…／新大陸是從東洋奪取而來的嗎？／被謎團所包圍的當權者「國王政府」的真面貌!?／調查軍團的目的並不是調查巨人!?／「真正的敵人」並非是巨人!?／禁止開發地下的理由究竟為何？／里維的出身為何被隱瞞／小說中所暗示的世界之外的城市「納拉卡」究竟是什麼？／在城牆之外的世界，使用其他的語言嗎？／在單行本的封面中，隱藏著重要的伏筆嗎？】

第2擊　「巨人」相關的調查報告
～巨人果然是人造生物嗎!?～　051

【將人類逼到城牆之中的最大威脅「巨人」到底是什麼？／人類的天敵「巨人」為什麼要捕食人類？／巨人的後頸部所隱藏的秘密在「藏」後頸部指的是？／第5集第20話中，漢吉所說巨人的身體很輕，這會是解開謎題的關鍵嗎？／三公尺級的巨人的後頸部，人類要怎麼「藏」裡面呢？／巨人果然是人造的生物嗎？在夜裡襲擊了厄特加爾城的巨人，是進化後的巨人嗎？／巨人裡面的，有些具有自己的意識，有些則沒有呢？／在第10集中忽然發現的巨人之間的戰鬥，具有什麼意義呢？／巨人為什麼不在第一次的攻擊中，就一舉分出勝負？】

第3擊　「特殊巨人」相關的調查報告
～還有隱藏的巨人潛伏著嗎？～　085

【艾連並非是巨人化!?是搭乘在巨人身上啦!!／第9集中柯尼老家的村民，為什麼巨人化了？／樣貌有如猿猴的野獸型巨人到底是誰？／萊納他們所再三提到的「故鄉」，有著什麼呢？／巨人並非全是一丘之貉!?／各懷鬼胎的尤米爾，萊納等巨人，難道只有藏滅人類嗎？／存在威獨特的尤米爾，被俘虜的尤米爾為什麼會被稱為神聖？／伊爾賽遭遇的巨人所說的「尤米爾」的子民，其中的含意是什麼？／看北歐神話就懂？尤米爾是第一世代的巨人!?／接下來會巨人化的是誰!?／仍有隱藏的巨人潛伏著嗎？】

ATTACK ON TITAN
Final Answer

現在可以考察的情報隱藏在封面內側的

漫畫《進擊的巨人》的世界雖然充滿了謎團，但是在作品之中也有著提示。這些提示，就寫在漫畫單行本封面內側的地圖上，雖然乍看就像是異世界的文字，但是仔細看看，就會發現那只是將日文的片假名反過來寫而已。因此，在解讀這些文字之後，就會出現關於《進擊的巨人》的世界是如何形成的重要記述。因此，我們認為有將這些文字加以解讀的必要。

「因為巨人的出現，失去家園四處逃竄的人們。」

在巨人壓倒性的戰力下，無計可施的人類，並沒有往新天地航海出發的餘裕。渡過大海時，人類幾乎都滅亡了，絕大部分都是死在人類自己的同胞手上。能搭上船的，只有少數的當權者。

航海過程十分艱難，大約有半數的人在抵達目的地之前，就失去了音訊。

在新天地裡，原本就已經準備了巨大的城牆。

在城牆之中有著人類的理想。

在城牆之中，打造永遠沒有鬥爭的世界吧！

新大陸。

我們將這裡當成是聖物加以崇敬。」（全文，無法判讀的地方以及曖昧不明的部分則是推測的）

我們認為這些字句對於考察《進擊的巨人》的世界來說，具有非常重要的意義。由於這是在本書中經常會引用的字句，因此我們將它放在開頭的部分。

謎樣記述

進擊的巨人歷史年表

——人類與巨人間的戰鬥軌跡

這張年表是根據漫畫《進擊的巨人》（1～10集）以及《進擊的巨人》小說版《Before the fall》的內容所描寫的，以列表方式呈現出作品世界的歷史。請善加運用、以利考察。

【時間】※括弧為作品中時間	【主要事件】	【登場角色動向】
107年前（743）	▼幾乎所有的人類都遭到巨人吞食殆盡，剩下的人類逃進了三層城牆之內	
約77年前（773）	▼建設中的工廠都市準備開始運作，而開發出立體機動裝置的原型，以及調查軍團使用的短刀▼崇拜巨人的信徒群眾發生了暴動，許多人因此犧牲▼巨人入侵，調查軍團為了研究巨人，開始到城牆外進行調查，但是因為慘敗，調查軍團面臨解散的危機▼沒有獲得許可便出城牆外進行調查的調查軍團成功打倒了巨人	
約20年前？	▼傳染病造成許多民眾死亡	▼古利夏：帶著傳染病抗體出現，救了民眾
6年前（844）	▼米卡莎的回憶	▼米卡莎：手上被母親刻下同一族的印記。強盜殺了她的母親，並且綁架了她，艾連殺害了兩名強盜，將她救了出來▼古利夏、艾連：前往阿卡曼家診療，發現了米卡莎雙親的屍體
5年前（845）	▼調查軍團的城牆外調查毫無成果，軍團有八成人數死亡▼超大型巨人出現在瑪利亞之牆，希干希納區的大門被巨人打開了一個洞，人類喪失了三分之一的領土	▼艾連：遭遇了超大型的巨人。母親遭到入侵的巨人所殺害吞食。之後古利夏答應要讓艾連看祕密的地下室，便前往診療。之後他為艾連打了針，行蹤就此不明
4年前	▼瑪利亞之牆的奪回作戰：為了奪回被巨人所占領的失地，投入了全人類的兩成人口，結果失敗，幾乎所有士兵都被吃掉	

3年前（847）	1年前	850	托洛斯特防衛戰	托洛斯特防衛戰後	托洛斯特區奪回作戰	托洛斯特區奪回戰後
▼第104期訓練軍團編製完成，開始訓練	▼對人格鬥技訓練	▼第104期訓練軍團解散儀式	▼超大型巨人出現，破壞了托洛斯特區的開閉大門▼超大型巨人出現時作戰。駐紮軍團和訓練軍團修復城牆並保衛領地（死守羅塞之牆）▼巨人入侵托洛斯特區，受困在本部▼補給班放棄任務，中衛部的34班除了艾連和阿爾敏以外全員戰死化身為巨人的艾連現身▼第104期訓練兵進入本部，安然得到補給後艾連脫身▼全員暫時撤退	▼艾連一行人因為巨人化而受到懷疑，遭到了包圍和攻擊▼艾連再度變身為巨人▼皮克希斯司令及時到場，解除了危機	▼雖然計畫是堵住城牆上會成為巨人入侵通道的洞口，但是城牆失去自我意識開始暴走，一時之間作戰失敗，然而他再次恢復了意識，成功塞住城牆上的洞▼人類成功奪回托洛斯特區	▼將托洛斯特區內所殘存的巨人掃蕩殆盡，並捕捉到兩隻活體巨人▼托洛斯特區奪回作戰結束兩天後，體回收之經過，廣傳於席納之牆▼托洛斯特區奪回作戰的戰死者屍體回收（作戰結束後）▼由軍法會議決定艾連的處置方法，最後決定將艾連交給調查軍團▼實驗用的2名巨人遭到殺害
▼艾連、米卡莎、阿爾敏：加入軍團	▼艾連：學到了亞妮的技巧▼里維、漢吉：在城牆外調查中，發現了伊爾賽・蘭格納的筆記	▼艾連、米卡莎：從第104期訓練軍團畢業，米卡莎是榜首，艾連是第五名	▼艾連：被配屬於中衛部34班，和夥伴們一同與超大型巨人交戰，卻被巨人所吞食，但是自己反而成為巨人而復活。他將巨人殲滅後，自己也筋疲力盡地倒下了▼米卡莎：知道了艾連被巨人吞食，前去本部奪回▼阿爾敏：策畫本部奪回計劃，且成功達成▼艾爾文、里維：在城牆外進行調查，由巨人的行動，發現羅塞之牆發生異狀	▼阿爾敏：向皮克希斯提出托洛斯特區奪回作戰的建言	▼艾連：為了作戰計畫變身為巨人，卻失去了自我意識，在攻擊米卡莎時誤認自己而停止行動。後來他重新恢復神智，搬起石頭堵住洞口後，再度失去意識。	▼約翰：在屍體回收作業時，發現馬可的屍體。因為這個體驗，讓他決定加入調查軍團，成為調查軍團團員▼吉：調查加入調查軍團團員，進行城牆外調查▼艾連：被移交給調查軍團▼阿爾敏：發現尼克神父對於軍團介入關於城牆之事極力表達反對▼里維：提議將艾連交給調查軍團▼米卡莎、阿爾敏等人正式以第104期訓練兵身分加入調查軍團。

Final Answer

【時間】※括弧為作品中時間	【主要事件】	【登場角色動向】
第57次牆外調查	▼從卡拉涅斯區出發進行第57次牆外調查 ▼女型巨人引來多數的巨人殲滅右翼搜索小組 ▼女型巨人從右翼入侵，與阿爾敏、萊納、約翰交戰 ▼女巨人追著艾連進入巨樹之森，中了艾爾文所設的陷阱而被捕獲 ▼女巨人逃出陷阱，與保護艾連的里維小組交戰 ▼里維小組交戰失勢 ▼艾連巨人化與女巨人交戰，艾連戰敗，女巨人再度被捕獲 ▼里維與米卡莎和里維搶回了艾連 ▼巨人帶走調查軍團 ▼因為城牆外遠征失敗，本體被召集到首都，決定引渡艾連 ▼調查軍團被撤退回到靠山斯區，包含艾爾文在內的負責人	▼阿爾敏：和女巨人交戰負傷 ▼女巨人：奪取艾連失敗 ▼萊納：偷偷地將女巨人往艾連的位置引導 ▼艾爾文：出動夥伴被殺而死亡，因為夥伴被殺而將女巨人往艾連巨人化，戰敗後被帶走 ▼君達：被女巨人作戰所殺而死 ▼多、佩托拉、歐魯與君達：被女巨人交戰而死 ▼米卡莎、里維：聯手救出了艾連 ▼里維：一度成功，結果被她脫走 ▼里維：救出了艾連
女型巨人捕獲作戰	▼在引渡艾連的同時，調查軍團進行了捕捉女巨人作戰 ▼將女巨人還在人類型態時加以逮捕，行動失敗 ▼艾連巨人化與她戰鬥，最後成功壓制了她，但是身分亞妮還進行捕獲作戰，自使用史托黑斯區內憲兵支部設施進行捕獲作戰，遭到了質問 ▼調查軍團擅自使用史托黑斯區內憲兵支部設施進行捕獲作戰，遭到了質問 ▼軍團士兵發現在牆壁之中有巨人沉睡著	▼阿爾敏：鎖定亞妮是女巨人，計畫捕獲作戰 ▼亞妮：答應幫助艾連逃走時，她發現是陷阱，並巨人化與艾連交戰後被捕獲而水晶體化
發現巨人時	▼大批巨人襲擊了羅塞之牆的南側內地 ▼巨人們入侵的地點並不固定，調查軍團第104期士兵及武裝兵分成了四班（北班、南班、東班、西班）分頭作戰 ▼野獸型巨人出現	▼柯尼、萊納、貝爾托特：組成南班、前往內地南側 ▼野獸型巨人：出現
發現巨人5小時後	▼北班到達了羅塞之牆內地亞克爾區附近的村落	▼米可為了引誘巨人遭到包圍，死亡 ▼野獸型巨人：對話、命令其他巨人等詭異的行動，奪取了米可的立體機動裝置
發現巨人7小時後	▼西班為了前往城牆的破損位置而南下	
發現巨人8小時後	▼席納之牆的艾米哈區、羅塞之牆的托洛斯特區傳出發現巨人的情報	▼莎夏：前往故鄉村落的途中，在新的村落將她發現的孩子救出，並與父親再會

發現巨人9小時後	發現巨人11小時後	發現巨人12小時後	發現巨人16小時後	發現巨人17小時後	厄特加爾城遺跡攻防戰	厄特加爾城遺跡攻防戰後	艾連和尤米爾被綁架5小時後
▼南班到達了柯尼的村莊▼駐紮軍團第一師團精銳部隊前往東防衛線與巨人交戰	▼西班和南班調查的結果,在城牆上並沒有發現洞口之後,他們在厄特加爾城遺跡暫作休息	▼羅塞之牆內地出現了巨人,艾爾文等人抵達現場	▼艾連等調查軍團的主力部隊與城牆教的尼克神父抵達艾米哈區▼聽了尼克神父的話之後趕赴前線	▼艾連一行人以厄特加爾城遺跡為目的地	▼包含野獸型巨人在內的眾多巨人攻向厄特加爾城,西班與南班在厄特加爾城迎擊巨人,尤米爾變身為巨人應戰▼尤米爾為了克里斯塔等人而戰,被巨人們抓住啃食▼艾連等人出現,殲滅了剩下的巨人,救出尤米爾	▼萊納與貝爾托特告訴艾連,自己就是城牆之中人類的敵人,變身成為巨人▼確定萊納是盔甲巨人、貝爾托特是超大型巨人▼艾連與巨人化的萊納與貝爾托特交戰,結果艾連戰敗▼艾連和尤米爾遭到綁架	▼米卡莎一行人與調查軍團和艾爾文會合▼往巨樹之森出發
▼柯尼:來到空無一人被破壞殆盡的故鄉,流下了眼淚▼在柯尼老家的巨人,對他說:「你…回來了…」	▼尤米爾:讀了在遺跡中罐頭上的文字	▼里維:拿槍抵著尼克▼尼克:見了艾米哈區的慘狀,說出了知道城牆祕密的人的名字▼漢吉:暗示了巨人化的艾連身上有修復城牆的能力?▼阿爾敏:提案由少數部隊在夜間進行羅塞之牆修復作戰			▼麗奈、賀寧格、吉爾迦、納拿巴:為了保護新兵奮戰而死▼萊納:為了保護柯尼而被巨人所咬傷。看見了得救的尤米爾,知道那是曾見過的巨人▼克里斯塔:告訴尤米爾,尤米爾化後保護了克里斯塔一行人,被具有壓倒性數量的巨人攻擊而受重傷	▼艾連:巨人化後與盔甲巨人交戰,敗給萊納與貝爾托特▼萊納:變身為盔甲巨人抓走艾連▼貝爾托特:變身為超大型巨人抓走尤米爾▼米卡莎:發現異狀,誓示要追殺萊納等人,卻不敵被萊納等人帶走	▼米卡莎:醒過來後,得知艾連被帶走▼漢吉:決定往小規模的巨樹之森計畫準備奪回艾連。和阿爾敏一起追盔甲巨人一行人

Final Answer

《進擊的巨人》世界地圖

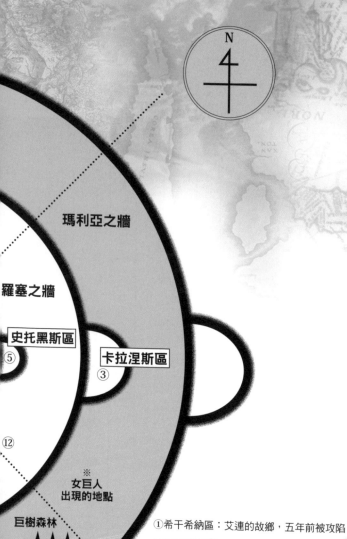

N

瑪利亞之牆

羅塞之牆

史托黑斯區

⑤

卡拉涅斯區

③

⑫

※
女巨人
出現的地點

巨樹森林

④

①希干希納區：艾連的故鄉，五年前被攻陷

②托洛斯特區：曾經被巨人攻陷之後奪回的地區，
　現在是最前線

③卡拉涅斯區：第 57 次牆外調查出發地點

④巨樹森林：女巨人壓制作戰地點

⑤史托黑斯區：亞妮逮捕作戰地點

⑥艾米哈區：羅塞之牆內巨人入侵，民眾聚集而來

⑦拉加哥村：柯尼的故鄉

【「進擊的巨人」最終研究】

⑧陶帕村：莎夏的故鄉

⑨厄特加爾城遺跡：野獸型巨人、超大型巨人與艾連交

　戰的地點，尤米爾巨人化的地點。

⑩盔甲巨人、超大型巨人與艾連交戰地點

⑪小規模的巨樹森林：萊納一行人休息的地點

⑫羅塞之牆的內部。重要據點。

　（詳細位置不明）

⑬羅塞之牆的內部。遊樂街。

　（詳細位置不明）

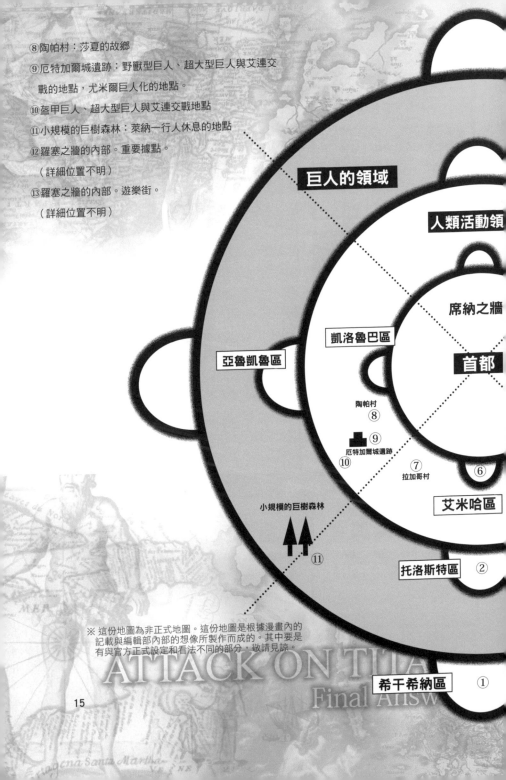

巨人的領域

人類活動領

席納之牆

凱洛魯巴區

亞魯凱魯區

首都

陶帕村
⑧

厄特加爾城遺跡
⑨
⑩

拉加哥村
⑦

⑥

艾米哈區

小規模的巨樹森林

⑪

托洛斯特區
②

※ 這份地圖為非正式地圖。這份地圖是根據漫畫內的
　記載與編輯部內部的想像所製作而成的。其中要是
　有與官方正式設定和看法不同的部分，敬請見諒。

ATTACK ON TITA
Final Answ

希干希納區
①

圖解！《進擊的巨人》的社會構造

《進擊的巨人》中呈現的世界，具有特殊的社會構造。在此，由漫畫《進擊的巨人》中的描寫，我們預想了其中的社會結構，將它整理成了圖表。

【 宗　教 】

將城牆當作聖物崇拜的信徒

城牆教

●將城牆視為聖物的信徒們聚集在教會中，每天向牆壁祈禱。其中心人物似乎知道城牆所隱藏的祕密。

共有城牆的祕密？

負責城牆的修復和防衛

駐紮軍團

●主要任務是負責防衛與修復隔開巨人領域的城牆。因為當巨人襲擊的時候，他們必須要最快趕赴最前線。因為五年前一直過著和平的日子，讓他們漸漸腐化，在巨人襲擊之後，他們為了保衛人類日以繼夜地作戰。

將城牆的祕密託付給

【 中　央　的　市　民 】

苟且偷安地生活著的人們

貴族・權勢者

●國王政府所在的席納之牆內部相對安全的地區生活的人們。因為王公貴族居住的地區，生活水準也比較高。

掌握城牆祕密的血脈

雷斯家族

●由知道城牆祕密的人們；代代傳承賦予公開祕密決定權的家族。已知艾連同期的克里斯塔・連茲為他們一族的後裔。（第10集第41話）

※本圖並非正式資料。這是根據單行本第10集為止的描寫以及個人推測所製作的預想圖。

【　經　　　濟　】

以金錢之力支配軍團的當權者

商　會

●城牆內的商人所組成的權力集團。他們利用強大的資金提供軍隊兵糧，因此發言相當有力。

提供軍團的軍糧

謎團重重的最高權力

國王政府

●人類社會的最高權力中樞。但是關於它的細節目前這個時間點上依然不明。

管理三軍團的最高實力者

達里斯・薩克雷總統

●全權掌管著三軍團的中心人物，肩負著關於三軍團的作戰指揮。

【　三　軍　團　】

防衛內部並負責內政

憲兵團

●在訓練軍團中，成績前十名者便可以允許加入憲兵團。因為不用參加危險的任務，是許多訓練兵的志願。主要的任務是防衛國王政府所在的牆內中樞及席納之牆。此外，他們還負責農田的生產管理（第4集第15話），所以可以想成他們還負責了一部分的內政。

統　管

打倒巨人的關鍵！負責牆外調查

調查軍團

●艾連所屬的軍團。主要的任務是負責進行研究巨人生態為目的之牆外調查。過去四年以來所死亡的士兵數量多達軍團的九成，因為存活率太低，志願者壓倒性地少。目前他們以確保通往希干希納區的路徑順暢為目的。

【　市　　　民　】

飽受巨人的威脅

一般市民

●前線的外側城牆內部，居住著毫無權力的一般市民，他們聽從憲兵團的指示進行農業勞動，以支援城牆中央的人們。

鍛鍊候補士兵

訓練軍團

●集合了希望進入軍團的志願者，進行能力測驗及訓練。他們也會被派往最前線的城市，但通常他們當然得學習以立體機動裝置討伐巨人的方式和技術，以及關於巨人的知識。在這裡的成績會決定之後的分發。

ATTACK ON TITAN
Final Answer

本書是以講談社出版、諫山創 著《進擊的巨人》少年漫畫第1集～第10集,《進擊的巨人 INSIDE 抗》、及諫山創 原著,涼風涼 著《進擊的巨人 Before the fall》第1集～第3集,為參考資料所撰寫的。本文中（ ）內的第○集第○話,就是表示該部分是引用自該集該話。

而且,關於別冊少年漫畫連載中的2013年7月1日目前漫畫化的部分,在（ ）中僅僅會表示是第○話。最後,本書中的考察是根據日本《別冊少年漫畫2013年7月號》為止已經明朗化的事實來加以探討。本書發售之時,可能會出現新事實推翻了本書的考察,敬請見諒。

世界的根源和殘存的人類

「世界」
相關的
調查報告

第1話「致2000年後的你」這句話背後所隱含的意思是？

▼所謂的「2000年後」指的是遙遠的古代，或是未來？

儘管《進擊的巨人》之中到處可見謎一般的設定和描寫，尤其是在第1話中出現的副標「致2000年後的你」，無論是誰看了都會覺得摸不著頭緒吧！「2000年後」這樣的話語，讓人感到其中壯大的時光流逝而過，但是從故事中，目前為止還看不出關於這一點的暗示。

在第1集第1話的故事間隔中所出現的，雖然寫著年號845，但是就算從這點來看，也看不出所謂的「2000年」這段時間表，究竟是延伸到什麼時候。那麼這「2000年後」所指的到底是什麼呢？

作品中的世界，或許也有可能接續到我們讀者們所生活的世界。可是「2000年後」所指的是我們所在的現在呢？或是遙遠的未來呢？

在作品中都沒有描寫到關於這點的線索。一般來說，應該會認為這是表示作品中的時間吧！

在這裡首先會讓人想到，這應該是**作品中的古文明留給現在的艾連的訊息**。如果是這種情況，或許真相會在作品中漸漸一點一滴地明朗化，不久之後，說不定就會以2000年這樣壯大的時間帶來分段。

其次，會讓人想到，對於**作品中的時代2000年後的未來，艾連他們想傳達一些什麼樣的訊息呢**？如果是這種情況，我們可以預期之後的發展，有可能艾連與夥伴們便會拼了命地從這殺戮遍地的現代存活下來，將某個希望託付給未來的人們。

現在的時間點上，這兩種說法都尚欠缺說服力，所以還無法提出決定性的解答。但是在這第1集的標題之中，似乎隱藏著關乎世界的重要訊息，不久之後，作品之中或許就會出現相關的提示吧！

ATTACK ON TITAN
Final Answer

人類衰退的原因，是戰爭？或是……

▼人類之間彼此戰爭，讓人類至今依然不停地衰退？

人類目前在「羅塞之牆」所包圍的極為狹小的領域中生活著。在小說第1集中，記載著「瑪利亞之牆」內的面積是72萬平方公里，「羅塞之牆」則位在距離「瑪利亞之牆」100公里處的內側，因此「羅塞之牆」內的面積就成了45萬平方公里。人類為何會削減、衰退至在如此狹小的牆內世界生活呢？

將封面內側地圖上所隱藏的字句加以解讀，其含意是「因為巨人的出現，失去家園四處逃竄的人們」，一般都會認為，人類衰退的原因就是巨人。可是，在地圖上還記述著「渡過大海時，人類幾乎都滅亡了，有一大半都是死在人類自己的同胞手上。」，因此人類之所以會衰退，大多數的原因並不能歸咎於巨人，得怪人類自己。而且，因為「能搭上船的，

只有少數的當權者」，當權者為了搭上船，理所當然地便會犧牲弱者。844年的奪回「瑪利亞之牆」行動中，政府投入了兩成的人口，儘管他們都成為了巨人嘴下的犧牲者，但是在政府口中，這卻被說成了是「削減大量失業人口」（第3集第12話）這種犧牲他人以求自保的手段，在當時人類搭船逃亡的時候，這種手段想必也被派上用場。

而且，皮克希斯司令說：「在巨人支配地面之前」、「據說人類就因為種族和理念的差異而一再地互相殘殺。」（第3集第12話）《進擊的巨人》中的人類就和我們所在的現實世界一樣，基於相同的理由，人類同胞們彼此發動戰爭、削減了人口，這麼來想就容易多了。雖然可以想成，以上這點是人類衰退的主因，但是值得一提的是，人類從100年前直到現在，握有權力的人都一直犧牲著沒有權力的人。光是從這個事實來看，就可以說人類至今依然走在衰退的路上。

ATTACK ON TITAN
Final Answer

新大陸是從東洋奪取而來的嗎？

▼消失的東洋人掌握著之後故事發展的關鍵嗎？

在單行本封面內側的地圖上，記述了航海至新天地的苦難，之後寫著「新大陸。我們將這裡當作神聖之物加以崇敬。」在這裡說到的新大陸，又是什麼呢？

由於新大陸被寫成「聖物」想來必然是指在巨人出現前後所出現的大陸吧。在地圖上，寫著「在新大陸上已經建造了巨大的城牆」。從巨人的手上拼了命逃亡，來到了突然出現的大陸上，得以幸運地躲進已經預先準備好的城牆中避難，人們便將新大陸當作「聖物」來看待也不奇怪。

更普通地來想，人類發現了過去人類足跡未曾踏至的大陸，有著城牆的大陸應該就被稱呼為新大陸了。如果是這樣，以前居住在「新大陸」

的人，又到哪裡去了呢？這裡特別要指出的是「東洋」這兩個字，根據地圖，新大陸是被畫在位於夾著海洋的右側位置。東洋的語源，是指「海洋東邊」，因此可以說「東洋＝新大陸」。在故事中所出現過唯一關於東洋的記述，是在米卡莎的回憶片段裡。強盜們提到米卡莎是東洋人的後裔，曾說：「其他的東洋人都滅絕了」（兩段都收錄於第2集第6話）。因為某個原因，故事中的東洋人，除了米卡莎以外都滅亡了。如果之前所述的「新大陸是東洋」的說法是正確的話，可以想成東洋原本是東洋人所據有的大地，但是遭到來到新大陸的人所滅亡。

然而由於在城牆以外的情報，幾乎都還不清楚，城牆外的東洋人或許存活了下來。無論如何，東洋人在《進擊的巨人》之中應該扮演了重要的關鍵。

ATTACK ON TITAN
Final Answer

握有渡海大權的當權者到底是何方神聖？

▼對於到達新大陸的當權者，存在著發動謀反叛變的人嗎？

正如地圖上所記載的「能夠搭上船的，只有少數的掌權者」，並非所有人都乘船渡海，逃出了巨人的魔掌。能夠抵達新大陸的，或許只有原本居住的大陸上，也就是舊大陸上，在巨人出現之前，就掌握了權力的王族和貴族、富商為主的人物吧！

之後，不難想像為了讓掌權者能夠安全的生活，他們所需要的軍人、技術人員、廚師、僕役、農民等一般市民才跟著渡海而來。現在也一樣嚴格維持著如此的封建主義。在城牆之中存在著，以三道城牆為中心而成立的階級制度，或許背後隱藏著這樣的歷史。

而且萊納說自己的目的是「將這些人類全部消滅」（第10集第42話）。

巨人化後攻擊城牆的萊納、亞妮和貝爾托特的目的，若是如此可怕的結果，必定是因為他們對城牆內的人類感到非常憤恨。或者，萊納他們是人類逃往城牆中時，被捨棄的弱勢族群，或許也可以想成，是在第25頁中提到的，外表上看起來不太一樣的「東洋人」的倖存者們也說不定。

在小說第1集中寫著，城牆之中人類的階級差異非常大，城牆內的反權力勢力的活動也非常激烈。有可能萊納和城牆內的反權力勢力聯手，企圖發動政變推翻國王政府。

如此一來，掌權者為了保護自己的安全，便有必要將城牆的門緊閉著，不讓城牆外的情報可以流入城牆之內。在城牆中的掌權者，或許是**利用一般人對巨人的恐懼，將他們給關在城牆內，以確保自己的統治權**也說不定。

ATTACK ON TITAN
Final Answer

被謎團所包圍的當權者「國王政府」的真面目是!?

▼人類被巨人支配著嗎？國王其實也是巨人!?

在《進擊的巨人》的世界中，「國王政府」，絕對扮演著非常重要的角色，可是在目前為止的故事中，國王政府是怎樣的一個組織呢？正如進入「憲兵團」的新人馬洛所說：「在城牆之內，不曾聽過膽敢忤逆政府的人。」（第8集第31話），國王政府以絕對的權威統治著人類。國王政府內有著主張人類應該慎重地在城牆之內生活的保守派，和主張積極地往城牆之外進行調查的革新派之間經常發生衝突鬥爭，在第1集中的「現在可以公開的情報」的部分，描述了保守派打算將脆弱的門給封死，革新派則是想阻止他們的作法。可是對於往城牆外的探索，國王政府一貫保持不加干涉的態度，因此保守派經常保持優勢。這麼看來，國王政府的真實身分便從各種觀點出現了假設，以下就此進行探討。

① 國王政府是在巨人出現之前，就已經掌權的移民者。

可以到城牆之內避難的人，可以說是人類之中掌握最高權力的集團。

國王政府從一開始，就是站在統治者的立場。如果是這種情況，當故事說明到城牆內的其他勢力與其權力結構的時候，或許它的真面目就會明朗化。

② **國王政府是打造城牆的人**

正如地圖上所寫**「新天地上原本就準備好了巨大的城牆」**，過去居住在新大陸的人們，或是地圖上所描寫著的比人類更早來到新大陸的集團，事先準備好了城牆。打造了城牆的人們，對後來渡海而來的人們，提出以讓他們避難為條件，要他們接受統治，也有這樣的可能性存在。

③ **以巨人為王的國王政府是移民而來的特權階級**

正如在第9集第37話中所述，如果是巨人建造了城牆，那麼建造城牆的人必定有著超人般的力量，有可能國王就等於是巨人。說不定國王就像亞妮一樣，統治著其他的巨人，他命令巨人建造了城牆，並且加以維護。接著，移民中的特權階級便建立了國王政府，服從巨人之王。如

ATTACK ON TITAN
Final Answer

果是這樣，國王政府對巨人保持著不干涉，也不與巨人為敵的態度，也是理所當然的。

④ 國王政府是與巨人串通的人類

如果③的理論繼續發展下去，就可以想成國王政府的真面目是與巨人串通的人類。如果國王政府是藉由巨人的力量，在牆內獲得最高權力的人類。若是這種情況，一般的市民不知道國王政府與巨人之間的關係，只能服從他們的統治！國王政府以某種形式與巨人連繫，要巨人們襲擊調查軍團，讓一般市民陷於恐怖之中，如此維持著現在的統治結構。

⑤ 國王政府虛設了不存在的「國王」

身為國王政府中樞的「國王」是十分重要的人物，在目前為止的故事中完全沒有出現過，因此也有可能「國王」其實不存在，漢吉向城牆教的尼克神父詢問關於城牆的祕密時，他回答說：**「我們世世代代都建立著堅定不移的制約制度，將城牆的祕密託付給某一族人」**，而且該家族的成員克里斯塔說：**「我有選擇要不要把我所知道的祕密公諸於世的權力。」**（兩段都在第 9 集第 37 話）。城牆的祕密似乎將會成為故事的關鍵，絲毫沒有提到「國王」的存在。由於這點，或許我

們可以想成，「國王」只是為了維持體制所捏造出來的一種假象，在城牆內的統治結構是由國王政府和特權階級所維持的。也就是說，「國王」的存在，只是為了從無秩序之中建立秩序而創造出來的一種象徵，這種可能性也無可否定。

如此這般，針對國王政府加以考察研究之後，無論是哪一種假設，都有存在的可能性。當國王政府的謎團被解開的那天，被隱藏的真相應該也會大白吧！

ATTACK ON TITAN
Final Answer

調查軍團的目的並不是調查巨人!?

所謂的「調查軍團」是以進行城牆外的探索活動為主要目的所組成的組織。「瑪利亞之牆」被擊毀之後，為了奪回被巨人所奪走的土地的基礎任務，具體而言，他們的任務是確保讓大部隊往城牆遭破壞的「希干希納區」的移動路徑通暢，以及安頓糧食。以連帶任務的形式，捕捉巨人並研究其生態，並留下調查結果的紀錄。因為打倒巨人，就是人類希望的具體實現，所以他們在一般市民之中相當受到歡迎，但是另一方面，他們前去挑戰巨人可說是毫無勝算，所以也有著浪費稅金的批判聲浪。

可是實際上，調查軍團真的是為了這個目的所形成的組織嗎？正如調查軍團的艾爾文所說：**「調查軍團的活動方針全交給了『國王』」**（第5集第21話），因為某個原因，調查軍團與對城牆外一貫維持不干涉立場

的「國王」，或是國王政府之間有所關聯。憑著這點，我們可以想成國王政府可能對調查軍團隱瞞了他們的真正目的。

舉例來說，亞妮對艾連提出了兩個沒有答案的疑問：**「為什麼在這個世界上，對抗巨人的能力越高的人，就離巨人越遠呢？」**、「為什麼會成了這樣的鬧劇呢？」（兩段皆在第4集第17話）實際上，能力高超的訓練兵大多會進入沒有機會到前線與巨人接觸的憲兵團中，成績不起眼的士兵則大多是進入調查軍團之中。可是，這乍看之下十分矛盾的安排，對國王政府而言，成立調查軍團的目的如果是削減城牆之內的人口，那麼便可以說得通了。實際上，在之前「瑪利亞之牆」被攻陷之後，雖然被說成失業的人將被派往進行失地奪還作戰，實際上卻是削減人口的策略，因此有充分的理由可以這麼推測。

ATTACK ON TITAN
Final Answer

▼國王政府打算犧牲調查軍團來強化統治結構嗎？

另外，國王政府也可能是利用調查軍團，藉由讓一般市民了解巨人的恐怖，來維持自己的統治結構。原本在城牆之內就完全是階級社會，因為巨人的襲擊和糧食不足而成為削減人口政策的犧牲者，往往就是身分低賤的平民。正如在**小說之中，反政府團體登場**的情況，有充分理由可以想成，城牆內經常發生針對政府的叛亂事件。可是，只要讓調查軍團定期地出發遠征，讓市民們看看每次都有許多人犧牲的慘狀，徹底將巨人的恐怖深植於人心的話，對於國王政府和當權者的反抗心就會變得薄弱，統治結構便可以繼續維持下去。這種情況就如30頁所述，可以想成國王政府與巨人之間可能彼此串通。

【**城牆教**】被國王政府賦予關於城牆的權力，對他們來說，調查軍團遭到巨人所殺害，說不定只是剛好而已。這是因為，藉由煽動人們對於巨人的恐懼心，深化城牆的必要性，城牆教高層的重要性便會因此擴大。

當然，為了獲得更多新的信徒，調查軍團的利用價值可說是相當高。

調查軍團也有可能被利用來作為國王政府內的權力鬥爭工具。就如在28頁提到的，國王政府的內部有保守派和革新派兩派彼此對立鬥爭。如果是這種情況，也可以說革新派利用調查軍團作為實現自己理想的道具。當然，如果調查軍團與巨人之間的戰果越來越豐碩的話，他們在國王政府之內的發言也會越來越有力。

就這樣，調查軍團之所以存在，或許就是為了替國王政府與特權階級達成各種目的。可是，被艾連批評調查軍團是**「怪人的巢穴」**（第5集第20話）的調查軍團團員們，自己也各自懷有不一樣的想法。尤其是率領調查軍團的艾爾文，或許他已經預測到特權階級者心裡的盤算，而懷著自己確信的目標也說不定。從下一頁起，將會以熟知調查軍團的關鍵人物艾爾文為中心，來討論對他而言，敵人的真面目究竟為何。

ATTACK ON TITAN
Final Answer

「真正的敵人」並非是巨人!?

▼艾爾文所說的「敵人」，是躲藏在城牆中的情報員嗎？

《進擊的巨人》是以描寫人類與巨人間的戰爭為中心。可是，作品之中，有好幾次提示了關於巨人以外的敵人存在，應該可以解讀為，敵人不只是巨人而已。在第46話，艾連、尤米爾、萊納激烈的爭吵中，儘管最後尤米爾就要**說出**她的原形為何了，可惜的是因為萊納插嘴，她的發言被打斷了。如果她說了出來，從目前為止原作品所描寫的內容中，就可以追溯到巨人以外的**「真正的敵人」**是誰了。

最早提到巨人以外的**「敵人」**是艾連。管理「羅塞之牆」的最高負責人達特・皮克希斯，立刻就接受了阿爾敏所提出的作戰計畫，要巨人化的艾連搬運石頭將城牆的洞口堵住。這時候，儘管阿爾敏對自己的想法立刻就受到採用，感到十分驚訝，但是艾連卻說：**「敵人不只是巨人**

而已」（第3集第12話）。在第3集第12話中，艾連對於調查軍團就算是喪失了數千名士兵的性命，也要繼續追尋人類的希望，父親卻將其隱藏在地下室裡這一點，感覺到疑惑，因此，他或許注意到了，在巨人以外，還有誰打算致人類於死地。皮克希斯倉促地進行有勇無謀的作戰，讓人直覺的感到在這背後，還存在著某種「人類的敵人」。

另一方面，艾爾文在兩隻被捕獲的巨人遭到殺害的時候，對著艾連等調查軍團的士兵們詢問：「**你們認為敵人是誰？**」（第5集第20話）。

關於這句話，《進擊的巨人》官方導覽書《進擊的巨人 INSIDE 抗》中寫道：「**推理誰是犯人這一點，暗示了在巨人以外還有其他敵人存在。之後將會真相大白，證明這個推測正確無誤**」。仔細地閱讀那一頁，就會發現阿爾敏觀查艾爾文的場面。艾爾文並沒有向調查軍團的士兵們說明女巨人捕獲作戰的詳細內容，這提示了，他可能確信在軍團之內有人蓄意破壞城牆。艾爾文在第8集第32話中，說到當艾連被移送到首都後，要揪出企圖破壞城牆的歹徒就會變得困難重重，甚至會導致人類滅亡的危機，就可以證明這一點吧！

ATTACK ON TITAN
Final Answer

而且，阿爾敏告訴艾爾文，他推論出艾連之所以成為巨人，是有人蓄意操作的可能，他確信破壞瑪利亞之牆的巨人其實是人類，在城牆內藏有間諜。實際上，佩托拉曾告訴艾連：**「我想，在五年前城牆被破壞的同時，間諜就已經出現在城牆之內了」**（第7集第27話），因此可以把阿爾敏的推測，想成是事實無誤。

▼艾爾文要利用憲兵團請「敵」入甕嗎？

艾爾文在憲兵團支部的會議中，曾經發言說：**「要把他們追殺得一個不留。把潛伏在牆壁裡的敵人全部都給……」**（第8集第34話），但是這時候，可以看見艾爾文眼神銳利地瞪著與國王政府關係深厚的城牆教尼克神父等特權階級。因此，可以想成他不只是把潛伏在城牆內的情報員，也把國王政府等特權階級認為是「敵人」。

而且，艾爾文在與皮克希斯司令的對話中說：**「總算把憲兵團拉進這個巨人所在的領域了」**（第45話）。原本憲兵團在第8集的現在可以公開的情報中，被寫成了**「掌握隱瞞內政各部分的權力」**，與國王政府之間

的關係相當深厚。之前所述的艾爾文的發言或許是指，這麼一來總算可以讓那些為了削減人口，把市民逼死，自己卻躲在安全的首都中的部分「敵人」，體會這些經常飽受性命威脅的一般市民所面臨的情況。

從這些內容，應該可以想成「真正的敵人」在人類之中所指的是，情報員和特權階級吧！對尤米爾來說，「敵人」所指的應該是國王政府。

關於「真正的敵人」的新情報，或許就在原作品中有所提示。

ATTACK ON TITAN
Final Answer

禁止開發地下的理由究竟為何？

▼國王政府限制開發地下，是為了隱藏關於巨人的祕密嗎？

《進擊的巨人》的城牆之中，似乎存在著地下城。綁架米卡莎的盜賊們曾說：**「在地下城裡的變態老闆會下標」**（第2集第6話），阿爾敏也曾說：**「還留著過去計畫過的地下都市廢墟」**（第8集第31話）。小說第2集中，也有關於地下城的記述，提到現在那裡成了犯罪溫床的遊樂城，這原本是準備在巨人攻入的時候，讓王室和國王政府等特權階級避難用的特別地區。

可是，故事中卻描寫城牆教對開發地下加以禁止或限制。這或許是因為**城牆是由巨人所造，或是和其他陰謀有所關係**。在地下也與城牆一樣，國王政府隱瞞著不讓一般市民知悉的某個祕密，因此利用了城牆教禁止或限制開發地下。那麼，在地下究竟隱藏著什麼呢？

首先可以想成，就如同城牆是巨人們所建造的，在地下也隱藏著某個與巨人相關的祕密，或許是將城牆中的巨人固定住的方式，或是和城牆一樣，地下城可能也是由巨人建造的。或是正如在第30頁所述一樣，國王政府與巨人串通，隱藏地下道當成是聯絡方式。

變成巨人的亞妮，當被艾連、米卡莎、阿爾敏誘導到了地下都市的廢墟時說：**「那裡很恐怖」**（第8集第31話）而拒絕進入地下，這也有著它背後的意義。雖然可以解釋成，她因為陽光被遮住而感到害怕，但是考慮到之後艾連在地下巨人化的事件，或許她是因為其他的理由感到害怕。或許可以想成，亞妮知道在地下所隱藏的祕密，害怕因此遭到囚禁。

在地下究竟隱藏著什麼呢？之後的發展令人關注。

ATTACK ON TITAN
Final Answer

里維的出身為何被隱瞞？

▼因為知道了國王政府的祕密，而加入了反政府組織嗎？

身為人類最強士兵而在調查軍團中大為活躍的里維，過去是首都地下城裡有名的地痞流氓，但是除此之外，他的過去仍是一團謎。而且，其他角色都有姓氏，只有**里維的全名不詳，這一點也很不自然**。在這裡，首先會令人猜測的，是他隱瞞了自己的本名。身為貴族的希絲特莉亞便使用了克里斯塔的假名，進入了調查軍團，就是個很好的例子。如果是這樣，為什麼他要隱瞞真實姓名呢？

首先，里維可能和希絲特莉亞一樣出身貴族。在小說的第2集中，出現了因為被捲入國王政府內的政治鬥爭，而被關進監獄的貴族角色。或許里維也被捲入了貴族間的鬥爭之中，在被捕之前逃進了地下城。正如在小說第2集中所描寫的地下城，**是一座成為犯罪溫床的娛樂之城，**

不去追究他人的過去，形成了獨特的社會，因此可以想成，里維為了逃過憲兵團的追捕，便改用了新的名字。

或者，里維所加入的流氓集團，或許其實是反政府組織。正如之前所述，里維出身貴族，可能知道了一般市民所不知情的國王政府的祕密，因此他受到了憲兵團的追捕。里維在與尼克神父的對話之中，便假設了城牆教與它背後的靠山國王政府所期望的是**「把巨人塞滿城牆之中」**（第9集第37話），或許從他還在地下城的時候就已經抱有這個疑問。而且，也可以想成，他認為這與艾爾文所說的**「敵人」**有所關聯，便加入了調查軍團。

ATTACK ON TITAN
Final Answer

小說中所暗示的存在於城牆之外的城市「納拉卡」究竟是什麼？

▼「納拉卡」是連接城牆內側與地下的城市嗎？

在本作品中，與城牆之外相關的情報幾乎沒有描寫。可是小說之中，卻出現了在城牆之外有著一座名叫「納拉卡」的城市的傳聞。那裡似乎是被國家遺棄的罪人所建造的街道，位置依然被隱藏著。如果「納拉卡」存在的傳聞是事實，充滿謎團的這個城市究竟是個怎樣的地方呢？

在這裡令人注目的一點，是尤米爾在「厄特加爾城」所發現的海水魚鯡魚罐頭。雖然鯡魚是海水魚，但正如阿爾敏所說：「**根據這本書，這個世界大部分是被稱為『海洋』的水所覆蓋著!!**」（第1集第4話），在封閉空間的城牆之中，當然幾乎得不到任何關於海洋的情報。在應該

幾乎沒有人類的城牆之外的海中捕獲的魚，居然會存在於城牆之內，實在是十分地不可思議。可是如果在城牆中的人類和城牆外的人們之間有所交流的話，就又是另一回事了。鯡魚是城牆內外交流的證據，傳言所說的「納拉卡」或許就是交流的據點。

可是現在，城牆的門對人類來說是封閉的。雖然調查軍團會到城牆外面去，但是他們被巨人所阻止，尚未能到達「納拉卡」。在這裡可以想成，城牆與「納拉卡」之間，有可能存在著相互連結的地下道。

原本「納拉卡」在梵語中，意思就是**「地下世界」**。說不定這便暗示著「納拉卡」本身就是個地下都市。而且在小說之中，謠傳這「納拉卡」存在的，是一位原本勢力強大的貴族之子。或許國王政府藉由限制開發地底，來隱藏地下道的存在。而且地下世界「納拉卡」也有延伸至牆壁之內的可能性。或許國王政府通過這個地下設施與城牆外的世界取得聯繫，有利於支配統治城牆之內的世界。

ATTACK ON TITAN
Final Answer

在城牆之外的世界，使用其他的語言嗎？

▼為什麼萊納無法閱讀「鯡魚」這兩個字？

將片假名反轉過來而形成的文字，不只是出現在地圖上，還有在第1集第1話的「道具屋」的看板上出現過，第5集第22話中的陣形圖上寫著「長距離索敵陣」一樣，在故事中隨處都可看見，應該可以視為是城牆之內的共同語言。

可是，在厄特加爾城盯著罐頭看的尤米爾，看了寫著這種文字的標籤說：「這應該可以吃，雖然我不喜歡鯡魚⋯⋯」，而萊納卻表現出驚訝說：「我看不懂」。（兩者皆在第9集第38話）可是尤米爾和萊納一樣在城牆內的訓練軍團中上過課，如果這是共通語言的話，沒有看不懂的道理才對。那麼，為什麼萊納會說他看不懂。

在城牆之內所使用的文字，和罐頭上的文字雖然非常相像，但是前者是以筆記體從右至左來閱讀，後者則是以哥德體一樣的字型由左至右來閱讀。以此為例，如果是日文，就算街上老店看板的字都是從右到左來寫，但是一般人應該可以閱讀罐頭上的文字。可是，如果「共通語」之中並沒有倒過來寫的習慣，萊納看不懂那些文字的這點，應該也說得通。或許就像日本人沒有辦法想像把直著寫的日文，從下往上倒過來閱讀一樣也說不定。或者，是因為字體的不同，「鯡魚」的文字以共通語來發音，可能不念成「鯡魚」。無論罐頭上的文字與「共通語」多麼相似，看來卻是不一樣的語言，因此萊納才看不懂。

在此要特別注意的是，尤米爾的發言似乎表示她曾經吃過了好幾次的鯡魚。就鯡魚是海水魚這點來想，尤米爾的出身地自然應該是在城牆外，在那裡使用著與「共通語」不同的語言。

ATTACK ON TITAN
Final Answer

在單行本的封面中，隱藏著重要的伏筆嗎？

▼在本篇中被殺的人物，繼續活在封面的插畫上？

單行本封面的插畫，應該是順著故事線來進行繪圖的。可是《進擊的巨人》的封面圖經常與內容不太相同。

舉例來說，在第６集的封面上，畫了阿爾敏、萊納和約翰遭受到巨人化的亞妮率領巨人襲擊，阿爾敏頭部受傷跪著的模樣。可是實際上，在故事中阿爾敏是在馬背上被風吹走，而且亞妮是單獨襲擊阿爾敏一行人。

第７集則有著更大的差異。在封面上巨人化的艾連與亞妮戰鬥，身邊有艾魯多、佩托拉和歐魯支援他，但是在本篇中，艾連在巨人化時，其他人早已全部被殺。

第9集的封面則與故事完全不一樣。在封面上是畫著野獸型巨人與艾連和米卡莎兩人對峙，艾連則是巨人化。但是，本篇中無論是艾連或是米卡莎，在這時候都還未曾見過野獸型巨人。

第10集的封面上，以朝陽為背景的高塔上，艾連、米卡莎、尤米爾、萊納、貝爾托特和柯尼聚在一起。看來就像是因為艾連和米卡莎的出現，讓其他五人的性命得救，準備面臨接下來的戰鬥。可是實際上，除了艾連和米卡莎以外，其他五人都被逼到了塔上，尤米爾巨人化迎擊襲擊他們的巨人，在她面臨危機時，艾連和米卡莎等其他部隊的士兵趕來。封面與內容相差如此大的理由是什麼呢？

封面圖和內容的差異到底暗示著什麼？真相還不清楚，但是有可能其中隱藏著今後故事發展的伏筆。

ATTACK ON TITAN
Final Answer

「不管世界有多麼恐怖，
不管世界有多麼殘酷，
戰鬥吧！！
戰鬥！！」

By 艾連・葉卡（第4集第14話）

ATTACK ON TITAN FINAL ANSWER

人類存亡的威脅「巨人」相關的調查報告

第 2 擊

巨人
果然是
人造生物嗎？

ATTACK ON
TITAN
FINAL ANSWER

將人類逼進城牆的最大威脅——巨人，到底是什麼？

▼追蹤被許多謎團包圍的巨人生態

巨人過去曾經吃下大多數的人類，而且再度開始襲擊築起了城牆的人類。他們究竟是怎麼樣的一種生物呢？接著我們就來研究一下他們的生態。

巨人出現的時期，大約是在100年前，出現原因依然不明。

他們的智能低下，被認為無法與人類溝通。但是在第5集，『伊爾賽的筆記』中，出現了說出人類的語言「尤米爾的子民」、「尤米爾大人」，對人類表達了敬意的巨人。

巨人大多是以類似男性的身體出現。體溫極高，沒有生殖器，繁殖

方式不明。不攝取水或食物，雖然有發聲的器官，但沒有呼吸的必要。由於他們在深夜中活動能力會下降，可以想成他們從陽光之中獲得某種能量，做為動力來源。

他們唯一的動機，就是捕食人類。但是他們並不需要攝取食物來維生，可以想成他們襲擊人類的目的，就只是為了殺戮。而且，他們對人類以外的生物絲毫不感興趣。

他們具有驚人的生命力，不管受了什麼重傷都可以復原。因此，用一般的攻擊方式無法打倒他們。他們唯一的要害，就只有在後頭部下方的後頸部，只要將那塊肉削下來，他們就會即刻死亡。但是，為什麼後面的部分會是要害呢？或許是因為巨人的外型和姿態，與人類雖然有些類似，但實際上卻要想成是完全不同的生物。巨人究竟是什麼？是自然產生的生物？或是人造的物體？如果是人造物體，製造它的目的又是什麼？巨人被許多謎團所包圍著。

ATTACK ON TITAN
Final Answer

人類的天敵「巨人」，為什麼要捕食人類？

▼巨人捕食並非維持他們生存的人類，究竟是為什麼？

巨人捕食人類的模樣，可說是慘絕人寰。他們就像是嗅著獵物氣息的野獸，找出人類之後，以壓倒性的強大力量往頭部咬下去，將他們手腳撕個粉碎吃掉，沒有任何的遲疑猶豫，看起來吃得十分開心。

對於以「日光」為唯一活動能源的巨人來說，並沒有非得捕食人類的必要性。直到845年超大型巨人破壞牆壁的這100年間，巨人沒有吃過人類卻照樣活了下來，而且巨人並沒有像人一樣的消化器官，只有類似胃的部位，將人體溶解，但衣服和骨頭無法也溶掉，在體內累積到一定的量以後，就會將他們吐出來。（第4集第18話）

既然如此，巨人為何要捕食人類？或許正如在第1集第4話中所說

「他們的目的並非捕食，而是殺戮」可是，如果他們是以殺戮為目的，只要把人捏死或是打死不就好了嗎？而巨人卻是一定要將活生生的人類抓來，不是殺死，而是吃下肚。這麼一想，捕食人類或許是巨人**與生俱來的習性**。或許這種習性，與目前尚未明朗的巨人出現的原因有關。

假設，巨人是人工所製造出來的物體，那麼如果說人類在被巨大化的同時，知性和感情被剝奪，成為了襲擊人類的一種武器。變成巨人的人，將「吃」這種人類最原始的本能，當成是可以確實殺死人類的方式，才會產生將人類抓來含在嘴裡加以咬碎的行為吧！

巨人到底是如何誕生，又為什麼要捕食人類，依然有著重重謎團。

可是，以他們的行動來想的話，**讓人感覺他們並非是自然出現的生物。**

ATTACK ON TITAN
Final Answer

巨人後頸部隱藏的祕密—「藏在」後頸部指的是？

▼野獸型巨人所說的「你們知道是藏在後頸部啊！」的意義和謎團

在第9集第35話中現身的野獸型巨人，看見調查軍團的米可將巨人的要害後頸部的肉給削下來的模樣，說了「你們果然知道是藏在後頸部啊！」但是為什麼他不說「後頸部是要害」，而是說「藏在」，這究竟是什麼意思呢？

「藏在後頸部」這種說法，讓人想到了艾連、亞妮、尤米爾這三人。

這三人的巨人化，其實並非是自己的身體本身巨大化，而是傷口腫脹變化而成為了巨人，本人就「藏在」巨人的後頸部。在第3集第13話，阿爾敏用刀刃切開艾連後頸部的這一幕，就可讓人明白這一點。可以清楚看出，當艾連巨人化的時候，艾連本人的身體有一半和巨人一體化，而且就藏在巨人的後頸部。

可是，在這裡野獸型巨人所說的「藏在」，應該不是指艾連這些人。

以當時的狀況來看，可以想成野獸型巨人所說的，應該是指所有的巨人。

也就是說，所有巨人的後頸部都藏著人類。

如果這是真的，巨人就不是自然產生的生物，而是被人製造出來的物體。也就是說，他們因為可怕的遭遇而變成了吃人的生物。直到目前為止的戰爭，都是人類同胞之間的獵食與殺戮。

可是，為什麼巨人們不像艾連他們能保有自己的意識？為什麼他們無法恢復人類的原形？而且，也沒有聽過在**死亡巨人的後頸部裡發現了人類的報告**。

真的就如野獸型巨人所說，在巨人的後頸部裡，有人類「藏在」嗎？

ATTACK ON TITAN
Final Answer

第5集第20話，漢吉所說的巨人的身體很輕，這會是解開謎題的關鍵嗎？

▼不符質量的重量⋯巨人的身體只是空殼嗎？

第5集第20話中，不斷著手研究巨人的調查軍團的漢吉對艾連說，她將巨人的頭踢飛的事。「巨人的身體輕得異常啊！」「原本那樣龐大的巨人要以兩腳站立和走路，就應該是不可能的」「不管是哪個巨人⋯砍下來的手腳都沒有到達質量應該具有的重量」。

巨人完全沒有意識和智慧，儘管肉體和外型與人類近似，但是內在卻大不相同，只是個空殼子嗎？

在第2集第7話中，被巨人化的艾連揍飛的巨人，血肉噴出四處飛濺。這麼說，巨人和人類應該一樣有著血肉。在第3集第10話中，被巨人吃掉的艾連所到達的地方，有著像是內臟器官一樣的物質。但是，在第4集第18話中，說到了**「因為他們沒有消化器官吧」**，可見這些巨人並不具有和人類一樣的消化器官。

巨人應該有著血、肉和內臟器官，說肉體只是空殼子，或許是言過其實。那麼為什麼巨人的身體異常輕盈，並不具有質量上所應該具有的重量呢？在第5集第20話中，出現了被抓的巨人被殺的一幕。從這一幕來看，**巨人的肉體就像是煙霧一樣地蒸發消散，只留下骨頭。**這以人類而言，是不可能發生的現象。巨人的血肉和內臟器官或許只是和人類器官的外觀一樣，但是組織成分並不相同。這麼一來如漢吉所說的，巨人可以用二腳站立和走路是有可能的，如此身體異常輕盈的身體，巨人異常輕盈的巨人，會是自然所產生的？或是人造的呢？

ATTACK ON TITAN
Final Answer

三公尺級的巨人的後頸部，人類要怎麼「藏在」裡面呢？

▼應該是藏在後頸部的人類身體，到哪裡去了呢？

即使同樣是「巨人」，卻有許多不同的型態樣貌。超大型巨人有50公尺高是特例，也有巨人只有3公尺高，巨人化的艾連和盔甲巨人有15公尺高，女巨人有14公尺高，野獸型巨人有17公尺高──作品中其他的巨人，平均身高大約都有7公尺高。

在第9集第35話中，野獸型巨人說過：**「你們果然知道是藏在後頸啊」**。如果以這句話是指有人類**「藏在」**後頸部來想的話，就成了一個解不開的疑點。儘管在15公尺高的巨人後頸之中，可以藏進人類，但是在3公尺級的巨人的後頸裡，應該不可能藏進一個人吧！以人類的平均身高是175公分來想，沒辦法收容在3公尺級的巨人的後頸裡，不但整個背

部都會被塞滿，手腳也都會跑出來。以這種情況來說，該怎麼想比較好呢？

在此首先會讓人想到，並沒有報告提到在死亡巨人的後頸中發現人類。野獸型巨人所說的「藏在」的人類，只是人類還沒有找到而已。

在此所說的，雖然是假設，不過或許在巨人後頸中的人類，**意識和肉體已經被巨人所吸收了吧**？失去了意識和肉體的人類，儘管已經不能算是人類了，但是在後頸中，依然殘留有讓巨人得以動作的原始本能。

野獸型巨人所說的「藏在」，說不定是指這件事。這麼一想，就算是3公尺級的巨人也不成問題，也連帶說明了為什麼巨人不會說話，不可能溝通想法了。

ATTACK ON TITAN
Final Answer

在夜裡襲擊了厄特加爾城的巨人，是進化後的巨人嗎？

▼以日光為動力的巨人，為什麼到了夜裡也能活動

以日光為唯一的活動能量，到了**夜裡活動能力便低落的巨人**，在第9集第38話，儘管到了深夜，巨人依然在**「厄特加爾城」**襲擊柯尼一行人且經過了一夜。這又是怎麼一回事呢？是巨人有所進化或改良了嗎？

如果是自然產生的巨人，應該有充分的原因會進化。可是，進化必須先經過繁殖和增殖等過程，這麼一想，不具有生殖器的巨人，在目前看來進化的可能性很低。

可是，為了可以捕食在夜間活動的人類，或許在巨人之中便發生了變化。如果是這種情況，他們或許是提高了在體內儲存太陽能的能力，或是除了太陽以外，另有攝取能量的方式，不管是哪一種都有可能。

另一方面，巨人如果是人造的話，因應什麼情況而對巨人做了什麼變化來改變巨人體質，也是有可能的。

襲擊厄特加爾城的巨人，也有可能與目前所出現的巨人完全不同。

這些巨人雖然被認為是破壞了「**羅塞之牆**」而入侵，但經過調查軍團和駐紮軍團的調查，完全沒有發現任何城牆遭到破壞的跡象，可以說這是群侵入路徑不詳的謎一般的巨人。

而且這群巨人被一隻突然現身、外型有如猿猴一般的「**野獸型巨人**」所率領，會回應野獸型巨人的命令，也會對他的吼叫聲有反應而聚集在一起。

如此的特殊性，或許和他們可以在夜間活動有所關聯。

ATTACK ON TITAN
Final Answer

巨人果然是人造的生物嗎？從自然發生說到人造生物說

▼廣泛探討充滿謎團的巨人出現原因，介紹七大考察！

目前為止，我們以各種方式探討了巨人的存在，可惜的是，目前還沒有得到任何關於他們出現原因的確實證明。究竟巨人是自然原因之下所誕生的生物，或是以人工方法被製造出來的呢？接下來，就讓我們運用想像力來加以揣測看看。

① 古代生物說

或許巨人是在人類誕生之前，就已經存在的古代生物，因為某種原因在地底下長眠。之後又因為地震等自然災害，或是地球暖化等氣候變化而甦醒了過來，再度出現在地面上。

接著，因為生態與他們過去生存的時代大為不同，使得他們開始捕食人類。可以想成，人類在巨人之前毫無對抗的餘地，只能建造城牆，躲進城牆裡。

② 突變說

或許原本巨人是存在於自然界的一種生物，和人類有著共存關係，但是他們可能在忽然間產生了突變，便開始捕食人類。

或是，他們是在人類之後所出現的生物，因為位居食物鏈的上層，便開始捕食人類。或許是為了減少數量過多的人類，自然界便創造出了巨人。

③ 潛能說

說不定所有的巨人原本都是人類……人類中不管是誰都擁有在某種契機下巨人化的能力。在作品中或許還有因此而巨人化的角色登場吧！

ATTACK ON TITAN
Final Answer

▼從人造生物說、宇宙人說到使徒說

④ 古代文明所製造的人造生物說

　　或許在100年前巨人出現之前，人類擁有著比現在更為優越的科學技術。當時為了武器開發和醫療研究，而創造出了巨人。

　　之後因為發生了世界大戰，造成文明衰退，而且因為醫療研究發生重大缺陷，無法控制巨人。人類反而變成由巨人所統治。

⑤ 人體改良研究失敗

　　或許為了某種目的，人類開始實驗將人類巨大化，但是實驗失敗而創造出來的生物，便是這開始捕食人類的巨人。

　　可以想成，艾連的父親──古利夏，便是這種實驗的研究學者，和艾連之所以會巨人化有很大的關聯。巨人化之後依然不會襲擊人類的艾

連，便是這種人體實驗中少數成功的例子。

⑥ **外星人說**

說不定巨人是從其他星球來的外星侵略者。或是外星人派來消滅人類的生物兵器。

而且，也有可能他們並非出自自己的意願，而是隨著殞石飛到地球的地球外生命體。

⑦ **神之審判說**

另一種可能則為，他們是神明對於這些因為繁榮而感到心高氣傲的人類所降下的懲戒。或許巨人們是神明所操縱的生物。

ATTACK ON TITAN
Final Answer

為什麼巨人之中，有些具有自我意識，有些則沒有呢？

▼艾連等人和其他的巨人為何會出現自我意識有無的區別呢？

之前，我們就巨人是自然出現的，或是人工所製造出來的等各種說法加以推想，以下我們就來探討巨人的性質和能力的差別是如何產生的。

巨人所具有的性質和能力的差別，在於**自我意識的有無及智慧的有無**。那麼，這種自我意識和智慧有無的差別，是如何產生的呢？

首先，我們列舉出具有意識和智慧的巨人，包括艾連、萊納、貝爾托特、亞妮、尤米爾、野獸型巨人。另一方面，不具有自我意識和智慧的巨人，便是以捕食人類作為唯一行為動機的巨人吧！由這點來看，可以想像成自我意識與智慧的有無，差異在於是像艾連等人一樣，以人類原形巨人化的巨人，和一開始就以巨人的模樣出現的巨人。

可是令人在意的是，野獸型巨人的存在。野獸型巨人雖然是具有自我意識和智慧的巨人，但是他是不是由人類巨人化後變身而成的巨人，現在還不能斷定，而且，以野獸型巨人在第9集第35話中曾說過的「**你們知道是藏在後頸部啊！**」這句話來加以推想，原本就以巨人的形態出現的巨人們，可能原本也是由人類巨人化而變成的巨人。這麼想的話，就沒辦法以巨人是不是由人類巨人化變身而來，來判斷巨人自我意識和智慧的有無了。

▼出現原因與意識和智慧有無的關聯性

接下來要探究的是，自然出現的巨人，或是人工所製造的巨人等，他們出現原因的不同，與自我意識和智慧有無之間所存在的關係。

艾連之所以巨人化，顯然與古利夏為他施打的注射有所關係。由這點來看的話，艾連可說是人工所製造出來的巨人。

ATTACK ON TITAN
Final Answer

巨人化的艾連是具有自我意識和智慧的巨人，因此可以想成，自我意識和智慧有無的差異，與是人工製造的巨人，或是自然出現的巨人，這之間是有所關聯的。就這點來假設萊納、貝爾托特、亞妮、尤米爾、野獸型巨人都和艾連一樣，都是曾經接受注射的話，應該也可以將他們歸類為是人工所製造的巨人吧！

可是，如果說人工製造的巨人＝具有自我意識和智慧，自然產生的巨人＝沒有自我意識和智慧的巨人，艾連等人以外的巨人就都是自然產生的巨人，這種說法目前為止並沒有任何根據。是否可以用出現原因的不同，來判斷是否具有自我意識和智慧，目前看來還很難說。

▼自我意識的有無，是以個人的自我意識強弱和性格所決定的嗎？

巨人是不是具有自我意識和智慧，或許和個人自我意識的強弱有關也說不定。

剛開始巨人化的艾連雖然狂暴不受控制，但是因為他對殺死母親的巨人懷抱著強烈的復仇心，便朝向巨人攻擊。這樣自我意識強烈，無所

畏懼勇往直前的性格，或許左右著巨人的自我意識和智慧。

萊納、貝爾托特、亞妮、尤米爾、野獸型巨人，看起來都因為各自的目的，而懷抱著強烈的自我意識，或許因此艾連也成為擁有自我意識和智慧的巨人吧！

而且，以這種情況來說，艾連等人以外，不具有自我意識和智慧、以捕食人類為行為動機的巨人，或許就是**沒有懷著特別的意識而巨人化的人類**也說不定。

可以想成，巨人是不是具有自我意識和智慧的差別，應該是區分人類與巨人的重點所在，這和巨人出現的原因一樣，其中隱藏著重大的祕密吧！

ATTACK ON TITAN
Final Answer

第10集忽然發生的巨人之間的戰鬥，具有什麼意義呢？

▼在戰士和士兵之間動搖的萊納身分

在第10集第42話，艾連、萊納、貝爾托特們巨人之間的戰鬥，是從萊納突然間巨人化後展開的。到底為什麼萊納決定要巨人化呢？為什麼這三個人非得交戰不可呢？

重新看看第42話，在那之前，萊納與貝爾托特告訴了艾連他們隱藏至今的真實身分後，兩人要求艾連與他們一同前往他們稱為「故鄉」的所在地。

驚人的事實是，萊納與貝爾托特，正是5年前襲擊希干希納區的兩名巨人，**超大型巨人（貝爾托特）**和**盔甲巨人（萊納）**。可是這份自白讓人覺得十分唐突，為什麼萊納要在這個時間、這個場合，說明如此重要

的事情呢？

▼42話中，艾連、萊納、貝爾托特之間不可解的對話

這時候，萊納在厄特加爾城裡因為直接面臨死亡的恐怖，罕見的說出了喪氣話：**「雖然成為一名士兵，是自己所選擇的道路……但是比起肉體，心理會更早被擊潰啊……」**。貝爾托特看見了這一幕感到十分不安，便像是提醒萊納一樣的對他說：**「故鄉啊！回去吧！我們也該回去了吧！」** 萊納的表情看起來，似乎也因為這句話而恢復了理智。艾連聽了這兩人之間的對話，由於不明白其中的含意，沒做多想便離開他們與米卡莎會合，雖然萊納與貝爾托特之間的對話還在繼續，但是作品中暫時並未繼續描寫下去。可是，萊納之後揭露自己的真實身分，應該就是在這個時候所下的決定。

那麼這時候在萊納身上究竟發生了什麼事呢？這一點在第46話裡，尤米爾對萊納所說的話中便有跡可循。

ATTACK ON TITAN
Final Answer

巨人之間壯烈的戰鬥之後，被抓走的艾連和尤米爾，在「巨樹之森」中看著當時依然身為調查軍團的士兵——不斷反覆說著謎一般話語的萊納，尤米爾認為萊納產生了「心智的分裂」，便對萊納說：「本來以破壞牆壁為目的的戰士，在經過扮演士兵生活的過程中，分不清楚哪一邊才是真正的自己了……」

原本，以破壞牆壁為目的的盔甲巨人萊納，潛入了調查軍團成為士兵，當萊納以「人類的身分」繼續生活時，與艾連等夥伴萌發了友誼，因此他心中產生了罪惡感，對自己的身分認知產生了分裂。

▼萊納因為「心智分裂」，捨棄與艾連之間的友情

表明自己真實身分時的萊納，應該可以說是產生了「心智分裂」。此時萊納所說的話，與其說他是清楚說明了重大的祕密，不如說更像是對夥伴之一的艾連，以輕鬆的心情自白、拜託他協助。接著他要艾連聽了他們的目的之後，所說的一句無理取鬧的話「你懂的吧！」（第10集第42話），可以說是表現出萊納當時心智分裂後所呈現的混亂狀態。

可是，這太過突然的自白，讓艾連完全無法接受眼前的狀況，他說：

「你啊……太累了吧！」不把他的話當成一回事。這時候，萊納應該也是從混亂的狀態中，回復了理智。然後，他承認自己有「心智分裂」，決定捨棄這3年以來與艾連所培養出的友誼，以戰士的身分開始戰鬥。

艾連、萊納、貝爾托特之間突然展開的巨人之戰，以及真實身分的自白……這可以想成應該都是萊納要從艾連的友情與罪惡感所產生的「心智分裂」中重新來過，而變身為戰士的萊納所下的決心。

ATTACK ON TITAN
Final Answer

75

巨人為什麼在100年內未曾攻擊過城牆？

▼欠缺智慧的巨人被安裝了「100年定時裝置」

845年，受到巨人攻擊的人類，告別了安寧的時代。因為自祖先建造堅固的城牆以來，已經經過了100年。

說到100年，剛剛好是一世紀。這麼湊巧的數字，會是象徵什麼的符號嗎？對人類而言，對巨人而言，具有什麼意義嗎？而且為什麼100年間，他們**「並沒有採取攻擊」**呢？

現在想必不用多說，大家都曉得巨人欠缺智慧，也不可能溝通想法，是以捕食人類為唯一行為動機的生物。那麼，巨人想必也沒有時間觀念。

如果巨人是人工所製造的生物的話……？乍看之下智慧十分低劣的巨人

身上，可能被製造出巨人的人給安裝了在**100年後（從845年起）開始發動**

攻擊的程式，也說不定。

可是，重新閱讀過巨人攻擊牆壁的第1集，就會發現一件重要的事。

實際上攻擊破壞希干希納區和瑪利亞之牆的，是超大型巨人和盔甲巨人。超大型巨人和其他的巨人只不過是從被破壞的牆壁中入侵並捕食人類而已。超大型巨人和盔甲巨人……這兩名巨人和其他巨人不同，是萊納和貝爾托特兩人巨人化變成具有自我意識的巨人。並非是製造出巨人的人為他們設定好了程式，也不是因為偶然，可以想成城牆是因為萊納和貝爾托特的意識，才遭到了攻擊。

當時的貝爾托特和萊納，以和他們同期進入訓練軍團的艾連年紀相同的這點來加以考量的話，或許只有十歲左右。光靠如此年幼的兩人，有可能發動攻擊城牆規模如此龐大的行動嗎？超大型巨人貝爾托特溜到有著捕食人類的巨人蠢動著的城牆之外，那麼在貝爾托特和萊納的背後，應該有著幫助這兩人的組織或集團之類的人存在吧。而且，應該也是這個集團命令貝爾托特和萊納攻擊城牆。

ATTACK ON TITAN
Final Answer

▼萊納和貝爾托特的背後所隱藏的組織是什麼？

假設這個組織存在，那他們的目的是什麼呢？可以用在第10集第42話中，萊納曾經說過的「把這些人類全部消滅」這句話來考量。脫口說出「這些人類」，可說是相當殘酷的表現。由這一點，可以看出對這個組織而言，人類完全是異種，可以想成，他們是一群強烈憎恨人類的人所組成的集團。

而且，這個組織為什麼要以「把這些人類全部消滅」為目的，為什麼在這100年間遲遲沒有發動攻擊。這個謎題的答案應該就在尚未說明的人類歷史之中。

隱藏在封面內側的地圖上，寫有以下文字，其中包含了推測，「因為巨人的出現，失去家園而四處逃竄的人們，在巨人壓倒性的戰力下，無計可施的人類，並沒有往新天地航海出發的餘裕。渡過大海時，人類幾乎都滅亡了，有一大半都是死在人類自己同胞手上。」、「能搭上船的，只有少數的當權者。」、「在新天地裡，原本就已經準備了巨大的城牆。」

以「**把這些人類全部消滅**」為目的的組織，應該就是在這樣的歷史之中，死在人類同胞手上的人、被當權者所捨棄、無法原諒城牆之內的人的這些被遺棄者的後裔，決心對人類復仇的組織吧！而且在100年前，應該曾經發生過將人類一分為二的決定性事件。

他們之所以在這100年間未曾對城牆發動攻擊，是因為他們正在儲備力量對「**這些人類**」復仇，甚至得到了超越這些人類的力量，等待著第100年到來時發動攻擊，他們至今從未忘記因為「**這些人類**」而遭受到的苦難，絕對不原諒他們，非將他們趕盡殺絕不可。

ATTACK ON TITAN
Final Answer

為什麼巨人不在第一次的攻擊中，就一舉分出勝負？

▼有著超大型巨人和盔甲巨人的力量，應該可以攻陷首都吧？

在845年忽然出現的兩名巨人，超大型巨人和盔甲巨人破壞了人類為了對抗巨人而築起的城牆——瑪利亞之牆，巨人因此入侵，許多人類遭到捕食。

這兩名巨人和其他巨人相比，有著壓倒性的力量，超大型巨人身體高達60公尺和強烈的踢擊，盔甲巨人有著如同鋼鐵般強韌的皮膚和敏捷的動作等強大的身體能力，不只是瑪利亞之牆，就連羅塞之牆，甚至席納之牆都能加以破壞，萊納所說的**「要將這些人類全數消滅」**，想必有充分的可能性可以一舉立功。

可是為什麼，這兩名巨人在破壞瑪利亞之牆後，就消失無蹤，停止攻擊。為什麼不繼續攻擊下去呢？

確實這兩名巨人就算繼續攻擊下去，以超大型巨人如此巨大的身體也會無用武之地，無法侵入牆內。可是，只要恢復人類的模樣，坐在盔甲巨人身上，應該就可以進攻羅塞之牆。有可能是當攻向羅塞之牆時，盔甲巨人的體力已到了極限，便以萊納的模樣，和艾連、米卡莎、阿爾敏一起搭上避難船潛入內地。

▼組織的戰略是，讓人類誤以為這次的攻擊是「巨人」所為嗎？

可是，實際上他們並沒有發動攻擊。也就是說，對於萊納和貝爾托特背後那個他們稱為「故鄉」的組織來說，行動之前必定是做過有效的計劃。假設這時候，他們潛入了羅塞之牆，就算兩人再度巨人化破壞了城牆，或許捕食人類的巨人也根本無法到達內部。瑪利亞之牆和羅塞之牆之間，雖然並不確定有多遠的距離，但是或許不是以巨人的速度可以立刻抵達的距離。在這種狀況下，就算超大型巨人和盔甲巨人出現，破壞了牆壁和城市，因為沒有其他巨人在，便有人會開始懷疑這兩名巨人的存在並不尋常。該組織應該是為了避免造成這樣的事態，便意圖讓這次對於城牆的攻擊事件，對人類而言看起來就像是捕食人類的巨人所為，

ATTACK ON TITAN
Final Answer

於是845年的攻擊一開始便不打算要一決勝負，僅僅只對瑪利亞之牆進行了攻擊。

▼僅此一次的攻擊，是對人類的復仇嗎？

同時或許也有可能，對於該組織而言，由於他們懷抱著強烈的復仇心，要讓人類也嘗嘗過去自己的祖先所嘗過的苦難也說不定。

在第4集第12話中，從皮克希斯司令的話，就可以明白在瑪利亞之牆被攻陷之後，人類所採取的行動。根據他的說法，4年前為了奪回失去的三分之一領土，進行了瑪利亞之牆奪回作戰，**但是真正的目的，卻是要削減因為瑪利亞之牆被攻陷之後，所產生的大量失業人口，在作戰中總人口有兩成喪生，而殘存的人類便因此能繼續在城牆之中生存下去。**

像這樣人類同胞之間的見死不救和自相殘殺，應該就是該組織的祖先們過去曾經飽嘗過的苦難。而且，因為背叛產生的罪惡感，因為領土縮小、為了爭權奪利而產生的對立和憎惡，在被巨人所包圍的城牆中生

活的恐怖和絕望。或許他們的目的是要讓人類感受到這一切，所以並不打算一次就分出勝負。

巨人之所以不一次就消滅人類，是因為他們掌握巨人之力，不只是要**「把這些人類全部消滅」**，而是利用捕食的巨人，將人類引導向自我毀滅的道路也說不定。

ATTACK ON TITAN
Final Answer

「只要稍微想一下，
馬上就會明白的，
根本不可能打贏
這麼大的傢伙...」

By 約翰 · 基爾休坦（第 2 集第 8 話）

ATTACK ON TITAN FINAL ANSWER

擁有自我意識的強敵

「特殊巨人」相關的調查報告

第 **3** 擊

還有隱藏的
巨人
潛伏著嗎？

ATTACK ON
TITAN
FINAL ANSWER

艾連並非是巨人化!? 是搭乘在巨人身上啦!!

▼所謂的巨人化，其實是操作稱為「巨人」的機器人嗎!?

巨人大多不具有自我意識和智慧，以捕食人類為行為動機，而艾連、萊納、貝爾托特、亞妮、尤米爾，是以人類之身巨人化，且具有自我意識和智慧的巨人。

儘管說是巨人化，但是他們並非是身體直接巨大化，而是為了某個目的故意自殘受傷，看起來是從傷口處開始腫脹起來變成了巨人的肉體。這時候，他們的身體有一半與巨人合為一體，「藏在」巨人的後頸部，這一點就如在之前的章節中所敘述過的部分。

艾連一行人，看起來就像我們一樣，不用花腦筋就可以動手動腳，操作著沒有意識的巨人。因此，他們個別的身體能力應該可以直接反映在巨人的動作上。

第8集第33話中，在「史托黑斯區」所發生的城市街戰之中，亞妮對艾連所展現出的對人格鬥術，是亞妮在小時候，父親所教他的技巧。而且在44話中，艾連對變成盔甲巨人的萊納，施展了像是職業摔角技巧的寢技，也是他在訓練軍團時期所習得的技術。

這麼看來，從艾連等人身上產生的巨人，本身為不具有意識的工具，是因為艾連「藏在」後頸，才有辦法開始動作，或許可以看成像是機器人一樣。換句話說，可以說艾連等人在機器人從自己的體內出現後，坐進了後頸，自由自在地操縱他們。

艾連等人的巨人化，和他們一連串的動作，都是自動地在一瞬間中進行完成，因此或許可以說是巨人化吧！

ATTACK ON TITAN
Final Answer

第9集中柯尼老家的村民，為什麼巨人化了？

在第9集第37話中，柯尼所出生長大的村落，是個疑點重重的村子。

不光是村民一個都不在，為了躲避巨人，必要的馬都還被繫在馬廄裡。而看起來像被巨人所侵略的是，無人的房子被徹底遭到了破壞。而且，在柯尼的家中，有一名巨人壓倒了柯尼的家仰躺著倒下，身體動彈不得。

這名巨人很詭異地手腳細小，不知道是怎麼來到這個地方。而且，他對著柯尼喃喃說著：「你回來了……」，從看了聽到這句話之後的柯尼的表情看來，這名巨人或許就是柯尼的母親。如果真是如此，可以想成，其他沒有看見其行蹤的村人們，也和柯尼的母親一樣巨人化了。柯尼老家的村民，為什麼會巨人化呢？

假設以村民同時都巨人化的情況來思考，或許柯尼老家的村民並沒有自覺，但是所有人都具有巨人化的能力。應該是有某個原因啟動他們的能力。當然，柯尼應該也擁有相同的能力，只是因為沒有自覺，看見了村子的異變而感到驚訝。

或者是說，**不只是那座村裡的村民，而是所有人都具有巨人化的能力**。也可以想成，是某個知道這個被人類所隱瞞的祕密的人，對柯尼老家的人做了某件事，讓他們巨人化。

還有一種可能，就是**巨人化的能力並不是與生俱來就俱備，而是之後才被施加在身上的**。有可能是某人讓村民有了巨人化的能力。比如說，他自稱是醫生來到村裡，假裝要為所有村民注射預防針，但是卻為他們施打了巨人化的藥劑。經過一定的時間後，藥力發作，使得村民們開始巨人化。

ATTACK ON TITAN
Final Answer

樣貌有如猿猴的野獸型巨人到底是誰？

▼探討擁有高度智慧和自我意識並且可以說人類語言的巨人之謎

在第 9 集中，怪異的巨人現身了。出現在調查軍團的米可面前、全身覆蓋著有如野獸般體毛的巨人——「野獸型巨人」。

野獸型巨人並沒有發動襲擊，只是在周圍走著，米可判斷他是隻「奇行種」，但這可是大錯特錯。野獸型巨人將馬抓起來且扔了出去，把米可從屋頂上打了下來。而且他還開口阻止了正打算吃掉米可的巨人行動，並以人類的語言，對米可說話。

野獸型巨人擁有高度智慧，是可以溝通想法的巨人，但是他究竟是誰？

從第35話起，還有關於野獸型巨人的情報。

第一點，就是**野獸型巨人比巨人更加優越**，對於不聽從指示，打算吃下米可的巨人，野獸型巨人便毫不客氣地將它捏死。巨人聽從著野獸型巨人的指示，忍耐著不吃的表情，令人印象深刻。

第二點，他對於「**立體機動裝置**」**並不熟知**。他不但不知道名稱，也不懂它的設計。由這點來看，感覺野獸型巨人似乎並不是人類巨人化變成的。而且之後，他說「**算了，帶回去也好**」，以這句話來推想，巨人有個可以回去的地方，他要把裝置帶回去詳加研究。

最後，對於人類被巨人所吃，他並沒有什麼特別的感覺。儘管野獸型巨人對人類抱持著什麼樣的立場，仍不得而知。但是他對人類抱持著好奇心，利用巨人襲擊人類且加以玩弄，卻讓人印象深刻。

ATTACK ON TITAN
Final Answer

▼登上羅塞之牆的野獸型巨人，是巨人化的猿猴嗎？

野獸型巨人第二次現身，是在第 9 集第 38 話的厄特加爾城。

與多隻巨人一同現身的野獸型巨人，仔細一看，其中還有好幾隻襲擊了米可的巨人。野獸型巨人把他們帶來了嗎？

野獸型巨人在這裡也沒有直接襲擊人類。他通過了厄特加爾城，前往羅塞之牆。他登上了羅塞之牆，像是為處於劣勢的巨人們助陣似的，向城堡丟擲城牆的碎片。有像這樣可以將城牆給剝下來的強大握力，野獸型巨人和猿猴十分類似，或許他們之間存在著某些關聯。會使用對人格鬥術的艾連和亞妮在巨人化之後，也會使用格鬥術，由這點來考量的話，可以想成，或許野獸型巨人是巨人化的猿猴也說不定。

之後，野獸型巨人發出了像是野獸一般的吼叫，呼叫巨人們集中到厄爾加爾城，之後往城牆另一邊跳了下來。野獸型巨人所說的**「回去的地方」**，是在羅塞之牆之外，瑪利亞之牆的範圍內嗎？或是其他地方呢？

▼從尤米爾的話所解開的一部分野獸型巨人之謎

讓野獸型巨人謎團的一部分得以解開的，是第46話中尤米爾所說的話。

據她所說，野獸型巨人具有讓巨人「出現」的能力，為了進行「強行偵察」而由村莊開始，襲擊了米可和厄特加爾城。可是，「出現」具體來說，是怎樣的狀況呢？到底是為了什麼要進行「偵察」呢？也完全不清楚。而且，這和萊納以及貝爾托特兩人所說的「故鄉」，似乎有若干的關係。

從尤米爾所說的話，雖然解開了一部分關於野獸型巨人的謎團，也揭露了更多的謎團。野獸型巨人之謎越來越深奧。究竟，野獸型巨人到底是誰呢？

ATTACK ON TITAN
Final Answer

萊納他們所再三提到的「故鄉」，有著什麼呢？

「故鄉」……這句話，是萊納與貝爾托特口中所說出，令人印象深刻的話語之一。在第 4 集第 16 話中，萊納對艾連與阿爾敏說：「想回到回不去的故鄉，在我心裡就只有這個念頭……」在第 10 集第 42 話，貝爾托特說：「故鄉啊！回去吧！」「已經快要可以回去了吧！我們一路都熬過來了，再堅持一下就好了」，安慰著與巨人作戰而感到疲憊的萊納。

那麼，兩人戰鬥的動機「故鄉」，到底是什麼呢？在那裡又存在著什麼呢？

萊納和貝爾托特的故鄉，在第 4 集第 16 話中，曾提到是在「瑪利亞之牆東南方山裡的村莊」，但是，包含了遭受巨人襲擊的經驗之談在內，那應該是貝爾托特在被阿爾敏詢問到出身地時，他在倉促之間所捏造的

故事才對。因為，萊納和貝爾托特便是破壞瑪利亞之牆的盔甲巨人和超大型巨人。自己引發了毀滅「故鄉」的事件，卻又說要回到「故鄉」，這樣的說法變得前後矛盾。兩人所說的「故鄉」，應該是指完全不同的地方吧！

▼萊納他們真正的出身地是哪裡？

萊納和貝爾托特所說的「故鄉」，究竟是什麼的地方呢？解開問題的關鍵，就在於女巨人亞妮的出身地。

第10集第42話中，根據漢吉進行的背景調查，查出了亞妮的出身地，也知道了萊納和貝爾托特來自同一個地區。可惜的是，因為漢吉只是握有資料，並沒有將具體的位置透露給讀者知道，但是由漢吉的反應來看，這個地區應該位在非常特殊的地方。

首先讓人在意的是，在第10集第40話的萊納和貝爾托特的回憶。在

ATTACK ON TITAN
Final Answer

這段，萊納他們的夥伴之一被像是尤米爾的巨人所吃，但是萊納們遭遇這名巨人之時，是在城牆內或是在城牆外呢？

在第10集第42話中，萊納在巨人化之前，脫口說出：**「我們只是孩子……什麼都不知道啊！要是不知道有這種傢伙存在的話……」**從這句話，可以想成或許萊納他們和艾連他們完全是不一樣的人類、在不一樣的世界，或許是在城牆外生活過吧！

▼在萊納們的故鄉有什麼？

萊納、貝爾托特還有亞妮……這三人的故鄉在哪裡雖然還不清楚，但是萊納為了要回去他曾經說過的**「回不去了」**的故鄉，必須要**「把這些人類全部消滅」**。可是由於巨人化的艾連出現，**「帶走艾連」**，也許就可以回到故鄉，從第10集第42話的萊納所說的話中，便可以明白。那麼，在萊納他們的**「故鄉」**，究竟有什麼呢？

換句話說，在萊納他們的故鄉，應該有雙親、兄弟姊妹、朋友們等族人在才對吧！而且，為了要回到他們的故鄉，就非得達成「**把這些人類全部消滅**」和「**帶走艾連**」這兩個目標不可。或許，萊納們的故鄉族人之中，有某個人，以回到故鄉做為交換條件，要求萊納他們達到這個目的。

而且，以「**帶走艾連**」這件事為必要條件來考量的話，想必那裡有著與艾連關係非常深厚的事物。那應該會與**艾連巨人化的祕密有所關聯**吧！

萊納他們的故鄉，究竟在哪裡呢？在那裡究竟有什麼呢？而且，還有什麼樣的人呢？那裡隱藏著無數的謎團。

ATTACK ON TITAN
Final Answer

巨人並非全是一丘之貉!?
巨人們各懷鬼胎的目的

▼艾連、萊納、尤米爾、野獸型巨人們的目的是什麼？

845年，突然破壞了城牆開始襲擊人類的巨人中，這些巨人並不全是同夥。儘管都是巨人，還分成了欠缺自我意識、以捕食人類做為行為動機的巨人，和懷著自我意識行動的巨人。

這些具有自我意識的巨人包括了艾連、盔甲巨人（萊納）、超大型巨人（貝爾托特）、女巨人（亞妮）、尤米爾、野獸型巨人。

艾連意外地巨人化後，為了要對殺死母親的巨人復仇，為了要找出隱藏在家中地下室的巨人祕密，以及為了全人類，以調查軍團一員的身分，使用巨人之力。

萊納、貝爾托特、亞妮之所以潛入訓練軍團，也有他們的目的。他們是為了達成**「把這些人類全部消滅」**的使命，而持續活動著。可是，巨人化的艾連出現之後，他們的目的便改為**「帶走艾連」**。萊納、貝爾托特、亞妮有著共同的目的，都是與人類為敵，但是從女巨人的出現是在艾連巨人化出現後所發生的這點，來加以考量的話，可以想成亞妮和萊納與貝爾托特不一樣，並不認同**「把這些人類全部消滅」**這個目標。

尤米爾的目的，目前為止依然不清楚。她既不是站在人類這一邊，也不是與人類為敵，看起來是為了更多個人的情感而行動，或是她還有其他更深的考量，目前也還沒有定論。

雖然看得出野獸型巨人玩弄著人類，但其真正目的現在也還不清楚。

根據第46話中尤米爾所說的話，她與萊納之間似乎有著什麼關聯。

ATTACK ON TITAN
Final Answer

萊納等巨人們的目的，難道只有殲滅人類嗎？

▼萊納、貝爾托特、野獸型巨人、亞妮、尤米爾五名巨人的目的

接下來，我們就從之前所提到的具有自我意識的巨人之中，更詳細地討論關於萊納、貝爾托特、亞妮、尤米爾、野獸型巨人的目的。

一開始我們先來看看盔甲巨人萊納的目的，接著再討論經常與他一起共同行動的超大型巨人貝爾托特。

首先，整理一下萊納到目前為止的言行舉止，萊納的目的是「回到故鄉」、「殲滅人類」和「把艾連帶回故鄉」，而且「回到故鄉」是萊納和貝爾托特他們兩人才有的目的，或許要思考他們的目的為何，就得連帶想想「萊納他們的故鄉在哪裡」這個問題。

原本萊納他們之所以離開家鄉，想必應該是為了殲滅人類。那麼為什麼，他們非得殲滅人類不可呢？

雖然以下只是臆測，但是他們的所作所為，應該是為了之前所提及的人類歷史之中，那些並非被巨人而是被人類所殺死的人們、被當權者疏離的人們、不被允許進入城牆內遭到遺棄的人們……這些人們的後代子孫＝萊納他們故鄉的人們，要對人類復仇的原因吧！

萊納他們真正的目的，或許就是**為故鄉的人們達成對人類的復仇。**

那麼，為什麼巨人化的艾連出現後，萊納他們便停止了復仇的殲滅行動，而是選擇把**「艾連帶回故鄉」**呢？

可以想成，或許只要把艾連帶回故鄉，就可以取代殲滅人類的行動，達成對人類的復仇。巨人化艾連的存在，對於萊納他們而言，應該是相當重要才對。至於理由，應該與艾連自己尚未知悉的自己巨人化的祕密有關。

ATTACK ON TITAN
Final Answer

101

這麼看來，為故鄉的人們達成對人類復仇的萊納他們，真正的目的其實與艾連的存在有著很大的關聯。

▼野獸型巨人的目的是「世界末日」的話，那麼他究竟是何方神聖？

關於野獸型巨人，與臆測他的目的為何，探討他究竟是何方神聖，更能夠預測今後艾連等許多登場角色的動態。因此接下來，我們首先假設他的目的，並藉此來推想野獸型巨人究竟是何方神聖。

首先我們認為野獸型巨人的目的或許是「世界末日」吧。萊納說：「**你這傢伙以為這個世界還有未來嗎？**」（第46話）這句話的背後，似乎暗示了知道野獸型巨人的存在。而且，在野獸型巨人的身上，還感覺到他擁有可以控制巨人的**「出現」**等超越人類智慧的力量。

那麼，我們打算先假定野獸型巨人的目的是**「世界末日」**，來推想他是何方神聖。

或許可以想成他是神的使者，神的兒子或是神。既然他不只是要滅亡人類，而且也要終結世界，感覺上應該是神等級的人物才對。野獸型巨人或許是要毀滅「這個世界」，將新的世界託付給萊納他們也說不定。

而且，或許也可以想成，他就是萊納他們「故鄉」中所流傳的，俱備全知全能的傳說中的巨人。在第46話中，尤米爾便指出，萊納和貝爾托特看著野獸型巨人的眼光，那簡直就是「聽過傳說，卻是第一次親眼所見」的眼神。他們說到只要將艾連和尤米爾帶走，便可以返回「故鄉」的過程中，有著傳說巨人的味道，感覺上似乎也印證了這一點。

雖然以上全只是假設和臆測，不管是神的使者、傳說的巨人、或是其他身分，都不得不讓人認為，野獸型巨人的真實身分，便是懷著「世界末日」這個目的。

ATTACK ON TITAN
Final Answer

▼與萊納他們保持著距離的亞妮，內心深處的想法是什麼呢？

女巨人亞妮和萊納與貝爾托特出身於相同地區，因此可以猜想得到，她和他們兩人一樣是以**「回到故鄉」**為目的，而**「殲滅人類」**、**「把艾連帶回故鄉」**便是為了達成這件事所必須採取的手段。可是，在於**「殲滅人類」**這方面，看不出來亞妮有這樣的打算。似乎看起來像是，如果可以的話，她並不想把**「這些人類」**殺死。

之所以可以看出這一點，在於訓練軍團時代，她與萊納和貝爾托特並不親近，相對這兩人選擇加入調查軍團，她則是選擇加入了遠離前線、配屬於內地的憲兵團，而在第4集第28話中，她則是對士兵的屍體喃喃低語說：**「對不起……」**。

當然，亞妮在訓練兵時期時，對周圍的任何人都不曾敞開心胸，亞妮進入憲兵團，或許也是計劃的一部分。可是，女巨人出現的時期，是在艾連巨人化之後，而且，萊納的作戰方針從殲滅人類，轉變為**「帶艾連回到故鄉」**，也是在這之後所發生的事，從這兩點來思考的話，這樣的

判斷應該沒有錯才是。

再說亞妮這樣的念頭，可以從她在第8集第33話的史托黑斯區與艾連展開了城市街戰，而後爬上牆壁往外逃竄。還有發現自己倒下的地方，有被她壓死的城牆教民眾的複雜表情看來，對於她的想法可窺知一二。

或許原本亞妮就不像萊納他們一樣，那麼熱心為故鄉的人達成對人類的復仇。這件事，在第4集第17話中，從亞妮以冷漠的態度談論留在**「故鄉」**的父親，所說的**「只是一直沉溺於遠離現實的理想之中」**這句話，就可以窺知。那就是，因為她習得了父親傳授給她的對人格鬥術，她便得承擔起完成復仇的使命。或許是可以這麼想，這個使命違背了她本身的意志，讓她難以接受……

或許是為了想將如此矛盾的糾結心情給封印起來，亞妮如今才在堅硬的水晶體裡沉睡著。

ATTACK ON TITAN
Final Answer

▼與其他巨人大不相同的尤米爾，她的目的是什麼？

尤米爾依然是充滿著謎團的巨人

就算是巨人化，尤米爾也和以人類的模樣為基礎的艾連或萊納他們不同，嘴裡長出了像是鋸子一樣的牙齒、手上有銳利的指甲、頭髮散亂飛舞的戰鬥姿態，和野獸型巨人有著異曲同工的意味，看起來就像是野獸般的怪物。

她的成長背景與克里斯塔相似，都有著複雜的過去。在第10集第40話中，她說**「我為了許多人的幸福而死了」「如果可以重生的話，來生我想為自己而活……」**這句話可以解讀成尤米爾已經死過了一次又復活，現在已經不再是人類了。

看見巨人化的尤米爾後，萊納與貝爾托特的反應也令人在意。對兩人而言，巨人化的尤米爾，是過去曾經吃掉同伴的巨人。可是，那到底包含了什麼意思，目前也依然真相未明，充滿了謎團。

儘管尤米爾身上疑雲重重，但是她的目的卻十分清楚。那就是「保護克里斯塔」。

克里斯塔在訓練軍團時就經常在尤米爾身邊。她非常在意他人的眼光，總懷抱著自殺意圖，而尤米爾則經常不斷地鼓勵她，要活得像自己。

儘管在厄特加爾城的戰鬥中，尤米爾巨人化之後原本可以獨自逃走的，但她卻撲向了巨人，可想而知這也是為了保護克里斯塔。而且，在被萊納和貝爾托特所俘虜的場面中，也可以看見她不惜賭上自己的性命，也要救克里斯塔。

可是，**尤米爾之所以要保護克里斯塔，可以想見絕對不只是出於自我滿足**。從第46話，尤米爾和萊納的對話中便可以得知，保護克里斯塔的性命安全，有著比保護一個人的性命更為重大的意義存在。

保護克里斯塔，這件事究竟有著什麼樣的意義？解開這個謎團的同時，感覺尤米爾的身分也會因此真相大白。

ATTACK ON TITAN
Final Answer

呈現出獨特存在感的尤米爾，究竟是何方神聖？

▼從小配角一躍成為最重要角色之一的尤米爾

在第10集第40話中巨人化的尤米爾，從樣貌到言行舉止，都和艾連、萊納他們及野獸型巨人有著不同的存在感。尤米爾究竟是一名怎麼樣的巨人呢？

現在，就讓我們來探討與尤米爾有關的種種蛛絲馬跡。

在她以巨人姿態出現時（第10集第40話），最令人驚訝的就是她的外型樣貌了吧！之前也提過，她那模樣簡直就像是妖魔鬼怪一般。艾連、萊納、貝爾托特、亞妮等人在巨人化之後，依然保有著人類的外貌可循，但是從尤米爾身上，卻看不出來這點。以她巨人化之後的模樣來看，或許是比較接近野獸型巨人的人物也說不定。

第5話的特別篇中所登場的巨人所說過的**「尤米爾大人」**這句話，也讓人十分在意。這句話，所指的是在第10集第40話中所出現的巨人化尤米爾嗎？尤米爾和巨人之間，又有什麼關係呢？

從第46話起，便可以窺見尤米爾對於這個世界有著相當程度的了解。

羅塞之牆內所出現的巨人，是野獸型巨人為了進行強行偵查，而讓他們出現的；萊納與貝爾托特之後的去向，便是野獸型巨人所在的方向吧；要是去了那裡，自己就會沒命；而且，艾連口中所說的敵人是誰，這些事她都知道。但是另一方面，她則說：**「關於巨人之力，我也不完全清楚，我們的構造和你們的是否不一樣，我也不知道」**，強調自己和萊納與貝爾托特的立場不同，表現出對巨人的構造毫不關心的樣子。

熟知這個世界的謎團核心部分，卻與其他所有巨人都保持著一定距離的尤米爾，可說是個相當特殊的人物。之後，因為這樣的特殊性，故事發展可能會漸漸地演變成以尤米爾為中心也說不定。

ATTACK ON TITAN
Final Answer

被俘虜的尤米爾為什麼必死無疑？

▼回想起過去所發生的事件，尤米爾與「故鄉」的人們之間的不信任感

被萊納和貝爾托特所俘虜的尤米爾，之後便被帶往萊納們的故鄉。

可是對於尤米爾而言，那卻是「一定會沒命」、「恐怕無法保證人身安全」的地方。而且，尤米爾也清楚，只要去了那裡就會小命不保。為什麼尤米爾一定會被殺死呢？

會殺死尤米爾的人又是誰呢？可以想成，恐怕就是萊納所說的「我們這邊」及「故鄉」的人們吧。「信任你們？怎麼可能‼你們才不信任我」（第46話），從尤米爾所說的這句話，可以窺知尤米爾與萊納故鄉的人之間，有著根深蒂固的不信任感。尤米爾與故鄉的人之間，究竟發生過什麼糾葛呢？

線索就在第10集第40話中，萊納與貝爾托特見到巨人化的尤米爾的場面。在這一幕中，被認為是尤米爾所變身的巨人，在萊納和貝爾托特眼前，襲擊並吃了他們的夥伴。儘管由她現在的模樣難以想像，但是或許尤米爾曾經襲擊萊納他們故鄉的人們，造成了許多人喪生也說不定。

如果這件事是千真萬確，「故鄉」的人要殺尤米爾的原因，也就是要為這件慘案復仇吧！可是，為什麼尤米爾要襲擊萊納他們的故鄉？因為捕食人類是巨人的行為動機嗎？尤米爾與故鄉之間發生過什麼樣的爭鬥嗎？或是還有其他的原因呢？尤米爾會沒命的原因……真正的理由，感覺只要到了故鄉就會真相大白。

ATTACK ON TITAN
Final Answer

111

伊爾賽遭遇的巨人所說的「尤米爾的子民」，其中的含意是什麼？

▼在巨人的話語中所浮現出的人類、尤米爾與巨人的關聯

在第5集特別篇中，『伊爾賽的筆記本』，描寫了一篇謎一般的事件。

巨人對失去夥伴而逃進森林的伊爾賽說了：「尤米爾的子民」、「尤米爾大人」、「歡迎」等字句，點頭表示了敬意。這些話，想必與在第10集第40話中巨人化的尤米爾有所關聯。巨人所說的「尤米爾的子民」是什麼意思呢？

首先或許可以想成，一開始這名巨人把伊爾賽誤認為也同樣有人類身分的女性——也就是在第10集第40話中巨人化的尤米爾（以下稱為「巨人尤米爾」），所以便稱她為「尤米爾的子民」、「尤米爾大人」。可是如

果是這樣的話，只要稱呼「尤米爾大人」就夠了，應該不用再說出「尤米爾的子民」。想必是這名巨人以為人類與巨人尤米爾之間有所關聯，便稱呼**「尤米爾的子民」、「尤米爾大人」**，這麼想應該沒錯吧！

那麼為什麼，這名巨人會稱呼人類：「尤米爾的子民」呢？

如果以字面上的意義而言，來思考**「尤米爾的子民」**這句話，應該是尤米爾所統治的人民、尤米爾的族人、與尤米爾共同生活的部族或種族之類的意思才對。也就是說，在第5集特別篇中的巨人，以為人類是巨人尤米爾所統治的民族，或是尤米爾的族人。如果就像這名巨人所認為的人類是**「尤米爾的子民」**。若人類是尤米爾的族人，可以想成，人類與巨人尤米爾之間，有著人類並不知道、尚未被公開的關聯。而且，接下來巨人還說出**「歡迎」**這句話表示敬意，到底是什麼意思呢？**「歡迎」**這樣的字句，感覺呈現出超越人類與巨人的關係。和人類與巨人尤米爾之間，也依然有著尚未真相大白的關聯。巨人、巨人與人類、巨人尤米爾、人類之間的關係，到底有著什麼樣的玄機呢？

ATTACK ON TITAN
Final Answer

看北歐神話就忙了！尤米爾是第一世代的巨人!?

▼ 從「北歐神話」可以窺見端倪，《進擊的巨人》的世界觀

儘管目前為止，我們已從各種角度對尤米爾加以考察，還是沒有辦法掌握她的真實身分。可是卻有一條非常重大的線索，那就是「北歐神話」。

「北歐神話」是丹麥、瑞典、挪威、冰島等北日耳曼人之間所流傳的諸神與巨人的故事。在故事一開始登場的，便是和尤米爾名字相同，最初的巨人「尤彌爾」（Ymir）＊註1。

這名尤彌爾在太古時期，世界依然空無一物的時候，從寒氣與熱氣的衝擊中誕生。就在尤彌爾沉睡的期間，從他的汗水和腳上誕生了巨人，巨人的子孫不斷地增加。接著，其中一名女巨人與神明結為夫妻，生下

了奧丁（Odin）等北歐神話的諸神。

可是，奧丁卻厭惡和自己神級不同的巨人，因此殺死了尤彌爾。從尤彌爾的身上所流下的血引發了洪水，倖存下來的巨人只有貝格爾米爾（Bergelmir）和他的妻子。貝格爾米爾對於神明的毒辣手段感到非常地憎恨，他的子孫霜巨人們便繼承他復仇若渴的心情。

另一方面，奧丁利用尤彌爾的屍體，造出了天空、大地、海洋，並**且劃分出了居住地區，最外面是巨人、接著內側是人類，最中心就是神明的領域。**

霜巨人與諸神間的鬥爭不斷地繼續著，最後霜巨人總算是逼近了諸神的土地，世界的末日「諸神的黃昏」於是揭幕。在「諸神的黃昏」時，霜巨人與諸神同歸於盡而死，沒有人勝利。最後，矗立在中央的世界樹尤克特拉希爾燃燒起來，火焰不停地延燒，將全世界化為灰燼。

＊註1：北歐神話中最初的巨人「尤彌爾」與《進擊的巨人》中的「尤米爾」，由於名字原文發音雷同，故以不同的中文譯名來做為區別。

▼以尤彌爾為主軸的「北歐神話」與《進擊的巨人》的相似點

關於「北歐神話」的介紹雖然稍長了一些，這是因為我們認為《進擊的巨人》，或許是「北歐神話」中的尤彌爾死後，借用了諸神所創造的世界為背景的故事的這一點來思考。

由諸神所創造的世界中，人類在死去的尤彌爾的睫毛所化成的牢籠裡渡日，與牢籠外兇惡又愚蠢的霜巨人區隔開來。在《進擊的巨人》中，人類也是藉由城牆，與巨人分隔開來生活，非常類似這樣的狀況。

而且第10集第40話中，巨人化的尤米爾曾經說過「光是存在就被全世界憎恨，我啊…為了許多人的幸福死了」，表示自己曾經死過了一次。就這一點來加以推論，就像「北歐神話」中霜巨人的祖先是「初始巨人」尤彌爾一樣，或許《進擊的巨人》中，巨人的祖先也是尤米爾也說不定。

順帶一提，尤米爾發生巨人化的厄特加爾城，在「北歐神話」中也有一座同名的城，是一座在巨人領域內的城堡，使用幻覺和魔法欺騙了

諸神的巨人之王烏特迦‧洛奇，便是以此為登場的舞台。

這樣看來，是巨人也同時擁有特殊能力的超大型巨人、盔甲巨人、女巨人，就很像是展現出自己具有的力量、以真面目現身的神話世界的諸神。或許和尤米爾對立的萊納他們，就是象徵著在「北歐神話」之中的「諸神」也說不定。

接著，就像「北歐神話」諸神的祖先「初始巨人」尤彌爾一樣，萊納他們的祖先，也許就是在第 10 集第 40 話中，巨人化的尤米爾也說不定。而且，如果將與萊納他們也一樣以人類的姿態巨人化、被他們帶回故鄉的艾連，也說是諸神之一的角色的話，或許可以說，艾連也是尤米爾所生下的巨人之一。

或許尤米爾就是所有巨人的祖先「初始巨人」吧！

ATTACK ON TITAN
Final Answer

接下來會巨人化的是誰!? 仍有隱藏的巨人潛伏著嗎?

▼登場角色一個個巨人化！不管是誰都有巨人化的可能性!!

在《進擊的巨人》之中，目前為止，從不是由自己的意識控制、突然巨人化的艾連算起，萊納、貝爾托特、亞妮、尤米爾巨人化的部分都已經公開了。這麼一來，其中還有可能會有巨人化的角色現身吧。下一個巨人化的角色會是誰呢？接下來，我們就來找找誰是**隱藏的巨人**吧！

米卡莎流著東洋人的血，手上有他們族人的印記，有時會突如其來頭痛，事實上也是個謎團眾多的角色。或許可以想成，米卡莎會為了保護艾連而巨人化。

可是，比起米卡莎巨人化和艾連並肩作戰，她更有可能成為艾連戰鬥受傷之後的歸屬。如果是這樣的話，她便沒有巨人化的可能。

那麼阿爾敏呢？稍微想像一下阿爾敏巨人化的模樣，他為了救助被逼到絕境的艾連和米卡莎，為了克服自卑感而巨人化的可能，也不能說完全沒有。

約翰：因為遭遇夥伴的死傷而成熟的約翰，以這樣的發展而言，他似乎也有可能巨人化，如果將來出現了可以促進巨人化的藥物，如果是約翰，應該會為了保護人類毫不猶豫地喝下。

柯尼：看見了可能是巨人化的母親的柯尼，應該最有可能是隱藏的巨人吧！目前欠缺的，就只是一個契機而已。

克里斯塔。因為不為人知的過去和對於尤米爾的恩情，她似乎也有巨人化的可能。可是，克里斯塔或許會變成更不一樣的一號人物吧！當世界看來要走向毀滅之途時，或許她是最有可能拯救世界的一號人物。

ATTACK ON TITAN
Final Answer

「喂...亞妮...
妳是為什麼而戰鬥的啊
有什麼樣的大義
讓妳可以殺人的」

By 艾連・葉卡（第8集第33話）

ATTACK ON TITAN FINAL ANSWER

殘存人類的
最後堡壘

城牆是
囚禁人類的
牢籠嗎？

ATTACK ON
TITAN
FINAL ANSWER

「城
牆」
相關的
調查報告

殘存人類的最後堡壘——「城牆」

▼
100年間持續保護著人類的50公尺高牆

「我不認為那些傢伙能拿這道50公尺高的城牆怎麼辦」（第1集第1話）

《進擊的巨人》的世界裡，「城牆」扮演著十分重要的角色。107年前，被巨人襲擊的人類**「因為築起了巨人無法越過的城牆，成功確保了人類的領域」**（第1集第2話）。接下來，我們先來整裡一下目前已經確認的關於城牆的事實。

首先，第一點就是城牆分成三重。最外層的城牆是**「瑪利亞之牆」**，中央的**「羅塞之牆」**和最內層的**「席納之牆」**。被認為最安全的席納之牆的內部，被稱為內地，內地最中央則為首都。

在每一層城牆上的東南西北都會有突出的部分，裡面有著城市。艾連、米卡莎、阿爾敏所居住的是瑪利亞之牆南端的城市希干希納地區。

這類「突出城市」的功能是吸引巨人接近，在漫畫單行本第1集中的說明曾經提到過。因為巨人有著往人數眾多的地方聚集的習性，所以就建立這些城市來吸引他們。如此一來，也可以將士兵集中在該城市中，以減少城牆的警備費用。

第二點是，城牆高達50公尺，目前為止已經確認的巨人高度最高也不過是15公尺，因此這個高度可以充分地防範巨人的進攻。

第三點，城牆使用了就算遭受巨人攻擊也不會損壞的材質。巨人中包括了一般種和奇行種，他們都擁有可以把人類撕碎捏爛的怪力。因為「城牆」不會被巨人攻擊而毀壞，被認為是人類最後的堡壘。

但儘管有著這樣的高度和強度，卻因為出現了輕鬆高過城牆、身高超過60公尺的「超大型巨人」，和強硬度足以破壞城門的「盔甲巨人」，而讓城牆失去安全性。人類放棄了瑪利亞之牆，現於羅塞之牆內生活著。

ATTACK ON TITAN
Final Answer

這三點是在艾連等人成為訓練兵時，城牆已經被確認的事實。隨著故事發展，城牆的謎團也變得越來越加地深奧。

在第5集第19話中，信仰城牆的城牆教登場，他們說城牆是「神的睿智」（第5集第19話），稱呼它是「由神之手所創造的三面城牆」（第8集第33話）。而且在第8集第34話中發現了一項衝擊性的事實。沒錯，在城牆裡竟然埋了巨人。這件事就連副隊長漢吉也不知道，她不禁顫慄著說：「城牆裡全都是巨人……？」（第8集第34話）另一方面，城牆教的尼克神父早已知道這個事實。

▼「城牆」之中埋著人類的宿敵──巨人嗎？

到目前為止所述，是第10集之前關於城牆已經被客觀判明的事實，那麼，相反地還有那些部分依然是謎呢？

首先第一點，就是城牆到底是在什麼時候、被誰所建造的呢？根據

漫畫單行本第 1 集的解說中「**城牆建造的時期和方法，會隨著故事的發展而逐漸明朗**」，這可以說是作為《**進擊的巨人**》主幹的謎團。令人在意的是，被印刷在漫畫單行本封面上的古地圖。在這張古地圖上寫著「**在新大陸上，原本就已經準備好了城牆**」，並非是「**建造**」，而是「**準備**」。在第 1 集第 2 話中則有「**我們的祖先（中略）所建造的～**」的說法，這很明顯的前後矛盾。準備了城牆的人，會是城牆教所謂的「**神**」嗎？

接著最大的謎團，想當然爾是「**為什麼城牆裡會有巨人？**」尼克神父說：「**我們代代都在堅定著鞏固的誓約制度，把城牆的祕密託付給了某一族人**」（第 9 集第 37 話）因此可以想成，城牆教的上層們知道這個祕密。那麼，他們為什麼會知道這件事呢？而且，他們明知道巨人存在的事實，為什麼要主張這是「**神明創造的**」呢？城牆教與城牆的關係，也是故事中一個極大的要素。

在本章，我們就來介紹圍繞著城牆的種種謎團，以及關於這些謎團的幾種說明與假設。

ATTACK ON TITAN
Final Answer

以現在的人類文明，無法建造城牆嗎？

▼重要的城牆上被開了個洞，也無法修復的人類

第9集第37話，接到報告說羅塞之牆的範圍內出現了大量巨人的漢吉說：**「這麼一來，要堵住被破壞的羅塞之牆就難了……」**、**「要堵住洞口也沒有適合的岩石……」**也就是說，像艾連這樣成功以岩石堵上城牆只是例外，靠人類是無法迅速堵上洞口的。

如果城牆是抵禦巨人威脅唯一的辦法，應該當然也是準備好了以防萬一可以迅速修復城牆的辦法。同時，瑪利亞之牆被攻破的時候，強化剩下的兩面城牆也是理所當然的才對，但是，就連想進行一些補強工程，或對於城牆本身出手做任何事的念頭，全都會被排除在外。當然，這主要是因為握有關於城牆的發言權的城牆教禁止這麼做吧！即使如此，居民們發出**「補強城牆！做厚一點！」**等聲浪應該也是很普通吧！

說不定，這是因為人類並沒有掌握補強城牆的技術吧？這個理由在第8集第34話中，有稍微的明朗化。關於城牆，阿爾敏這麼說了。

「這可能是以巨人的硬化能力所建造的吧……」（第8集第34話）

再來分析這一點。

之後漢吉在實驗中，證明了阿爾敏的推測是正確的。如果巨人以硬化能力建造了城牆的話，確實以人類而言應該無法輕易修復。那麼，人類到底是如何得到這連自己都無法修補的牆壁呢？我們在之後的項目中

還有一點讓人百思不得其解。在第8集第34話中，關於城牆，阿爾敏說了**「不知道是怎麼建造出來的」**。求知好奇心旺盛的漢吉和阿爾敏，很明顯地對於城牆以人類本身所擁有的技術無法打造出來的這點，絲毫沒有抱持任何懷疑，顯得有些不太自然。或許對於城牆抱持懷疑的態度，是犯了大禁忌吧！

ATTACK ON TITAN
Final Answer

埋在城牆中的巨人所隱藏的謎團

▼城牆教的神父為何要如此慌張？

「那…只是偶然出現在那裡的吧……？如果不是的話，難道城牆中全都塞滿了巨人？」（第8集第34話）

目前關於城牆最大的謎團，就是「城牆中巨人」的存在吧！席納之牆有一部分崩毀，露出巨人的眼睛時，尼克神父的臉色忽然大變，對漢吉進言說：「別讓那個巨人…照到…陽光……」（第8集第34話）。

從這句尼克神父的台詞，可以了解三點。首先第一點是，「巨人是活著的」。米卡莎也是如此斷定，想必看見這件事的所有人立刻也都了解情況。

第二點是，「城牆教早就已經知道，在城牆中有巨人，而且巨人還活著。」因此當牆壁被打破了一個洞的時候，他立刻下指示要把洞給堵住，同時，也可以看出教團的意圖，他們不希望居民知道巨人的存在。這也是理所當然的，因為漢吉和米卡莎看見了巨人，都是一副目瞪口呆的模樣。

第三點是，「城牆教深知，在城牆裡的巨人相當危險。」尼克神父有如見了鬼一樣地慌張至極，這也提供了我們暗示。也就是說，我們可以想成，被埋在城牆之中，對那名巨人而言應該很不爽吧！

那麼，為什麼巨人會很不爽地被埋在城牆裡呢？還有那名巨人究竟是何方神聖呢？在這個單元裡，我們就先來探討這名巨人的真面目吧！

▼城牆裡的巨人，也和「超大型巨人」一樣龐大。

《進擊的巨人》世界中城牆大約是50公尺高。而埋在城牆中的巨人，從臉的高度來計算，將近是40公尺。如果，埋在城牆中的巨人都是這樣的高度的話，在100年前，就存在了許多像「超大型巨人」一樣的巨人嗎？

ATTACK ON TITAN
Final Answer

在這裡會讓人想起一件事，就是在第5集特別篇出現的「尤米爾大人」和「尤米爾的子民」這兩個關鍵字。詳細的解說會安排在第6章中繼續說明，不過，在北歐神話中登場的「初始巨人尤彌爾」，從他的身體裡生下了無數的巨人。之後，在與諸神的戰鬥中遭到滅亡。

如果《進擊的巨人》的尤米爾也和北歐神話之中的尤彌爾一樣，扮演生下巨人的角色的話呢？若是這樣也可以想成，這名巨人有可能是被尤米爾和他的族人以某種力量囚禁在城牆之中。埋在城牆中的巨人應該是繼承了尤米爾的直系血脈，且力量強大的特殊巨人吧？應該可以這麼推測才對。

然而，在第5集特別篇中，像是奇行種的巨人說出了「尤米爾的子民」。原野上的巨人不盡然是尤米爾所生的，從第9集第37話中，柯尼老家村子的事件中也可以發現，巨人很有可能是人類變成的。關於尤米爾的記憶，是當他巨人化時被追加上去的呢？或者是說，從他還是人類時，就已經和尤米爾有所關聯了呢？

如果將城牆中的巨人想成是尤米爾的直系子孫，便可以成立一個假設。由於城牆中的巨人樣貌與「超大型巨人」相似，所以很有可能「超

大型巨人」 也是尤米爾的直系子孫。同鄉的 **「盔甲巨人」**、**「女巨人」** 應該也是一樣。如果是這樣，便可以看成 **「女巨人」** 領導著其他的巨人。與尤米爾血緣相近的巨人，比起其他的巨人地位更高。同時，由萊納所說的台詞 **「我們的目的，是將這些人類全部消滅」**（第10集第42話），也可以將其理由聯想成是因為無法原諒囚禁他們祖先的人類。

可是，這裡還留下了幾個疑點。第一點是，在第10集第41話中，尤米爾變身成巨人遭到其他巨人的襲擊。尤米爾如果和初始巨人就是同一人，這件事就怪了。不過，如果以這些巨人是受到第三者的野獸型巨人的操控，還可以說得通。

第二點是，萊納他們過去曾受到像是尤米爾的巨人所襲擊。萊納他們如果和尤米爾有血緣關係的話，這就很古怪了。這裡還有一個疑問是，原本襲擊萊納他們的巨人，和尤米爾所變成的巨人真的是同一個人嗎？

而且，為什麼在經過了100年的現在，他們才決定來攻破城牆？萊納他們為什麼要說 **「只要帶走艾連，就不需要破壞城牆了」** 呢？還留下了以上幾點的疑問。

ATTACK ON TITAN
Final Answer

建造出城牆的，果然是巨人？

▼光靠人類的力量，是不可能建造出城牆嗎？

在本單元中，要以「為什麼在城牆之中會有巨人？」這個問題為中心來加以分析。這個問題與「是誰建造了城牆」有直接的關聯性。

首先要來思考的是「人類把宿敵巨人埋進了城牆之中」這種假設。

但是，100年前的技術有可能建出這樣的城牆？令人懷疑。假設這種說法是正確的，僅僅7年內人類就建造出如此高大的城牆（而且城牆內還埋了巨人），以金字塔或萬里長城為例來加以計算的話，就會發現這是不可能的事。

但是在第一章舉出了「在首都的國王是巨人，他命令巨人建造城牆」這樣的假設。如果是這種情況，的確在7年內打造出城牆，並非是不可能的事。

第二種是「使用了超異能，把巨人埋進了城牆之中」的情況。

正如之前的單元所提過，在北歐神話之中所登場的初始巨人尤彌爾，與諸神爭鬥結果喪命。如果《進擊的巨人》之中的尤彌爾，是以北歐神話的尤彌爾為範本的話，連尤米爾和他的子民們的力量也會相當懼怕的「某個東西」，會削弱巨人一族的力量，而將他們埋進了城牆之中，這樣的安排也說得過去。而「某個東西」，就是城牆教所謂的「神」吧！也就是說，「神創造了城牆」，城牆教的主張也就正確無誤。

可以做為佐證的，是在漫畫單行本封面上所畫的古地圖。之前也曾提過，上面寫著「原本就準備好了巨大的城牆」，也可以解讀為，使用了超異能「為人類準備好了巨大的城牆」這個意思。

但是還有一個疑問：「為什麼要準備城牆呢？」如果削除了尤米爾和尤米爾的子民的力量，就算不刻意準備城牆，也可以減少在原野上巨人的數量。城牆應該是為了保護人類以外的目的而存在的吧？

ATTACK ON TITAN
Final Answer

▼為了保護某個事物，巨人自己變成了城牆嗎？

第三個可能性是，「巨人自己變成了城牆」。雖然這也只是假設，但是如果說，尤米爾的子民們有著非守護不可的重要事物，為了守護他而把自己硬化成為城牆呢？這樣的話，在城牆裡有著巨人也就說得通了。

但是，自己主動變成了城牆，卻在城牆裡感覺很不爽，那就說不太過去。

舉例來說，在巨人之間，為了建造城牆，有一部分的巨人被迫充當了「人柱」。如果是這樣，就可以解釋為什麼巨人待在城牆內，會「感覺很不爽了」。這種「人柱」的假設，也可適用在「國王命令巨人建造城牆」的情況下。

接著，下一個問題就是，「為什麼人類要在城牆內生活呢？」。舉例來說，就算「人類把巨人埋進了城牆裡」，在天敵巨人的包圍之下，能夠這麼安心地生活嗎？這也是個疑問。第二點是，如果是「使用了超異能的情況」，儘管我們可以想成，使用這種力量的「東西」，為了讓人類住在城牆之中而建造了城牆，但是第三點，如果是「巨人將自己變成城牆」的話，人類在城牆之中生活的理由，就更加是個謎團了。

還有，城牆是在什麼時候建造的呢？。在艾連他們被教導的歷史之中，城牆是人類的祖先在100年前所建造的。綜合漫畫單行本封面上的古地圖的記述，**「人類被巨人追趕，渡過了海洋前往新天地」**、**「新大陸原本就準備了巨大的城牆」**。如果這份記述無誤，在新天地裡原本就已經有城牆存在，和艾連他們被教導的歷史便有所矛盾。或許可以解釋為，流傳下來的歷史記載是謊言，其實是最早來到新天地的人類先發現了城牆，再把其他人類叫來，但是如果是這樣的話，**「原本城牆就並不是為了保護人類而存在的，而是為了其他目的所建造的」**或是**「巨人自己變成了城牆」**吧！

那麼，為什麼人類要使用城牆呢？我們可以想成，一部分的人類和一部分的巨人（具有智慧的巨人）之間有著利益關係。這一點或許和詭異地與城牆保持不接觸的國王政府以及城牆教之間，有密切的關聯也說不一定。

ATTACK ON TITAN
Final Answer

世界上有著與人類文明不同的巨人文明存在嗎？

▼ 尤米爾所讀的罐頭上的文字，是誰的文字？

「看板上寫了厄特加爾城」（第9集第38話）

除了尤米爾這個名字，也出現了其他與北歐神話中的巨人相關的名稱。那就是「厄特加爾城」。第9集第38話中，柯尼一行人所逃進的遺跡名稱。

厄特加爾是在北歐神話中登場、霜巨人一族的國度約頓海姆（Jötunheimr）中的城市名稱，是由曾與雷神索爾大戰的巨人族國王烏特迦‧洛奇（Útgarða Loki）所統治。有著如此背景的厄特加爾城，不可能毫無道理的就在本作品中登場。

以直接的方式來思考，有可能厄特加爾城曾經是巨人的住所。但是，萊納一行人所逃進的厄特加爾城，卻是人類大小的比例。

令人在意的是，尤米爾發現了**「鯡魚罐頭」**。而在罐頭上的文字，萊納看不懂，只有尤米爾看得懂。乍看之下，與第１集第１話出現的**「道具屋」**的文字差不多，但是仔細一比較，就會發現是左右相反。不管怎麼想，尤米爾都與巨人的祖先尤彌爾有所關聯。如果只有她讀得懂的話，說不定那是巨人的文字吧？

可是，這裡還有幾個疑問。首先是**「盔甲巨人」**萊納他讀不懂的這一點。如果把**「超大型巨人」**和**「盔甲巨人」**都想成是尤米爾的直系子孫的話，這一點實在是不可思議。尤米爾的血統和萊納他們一族，會是不一樣的系統嗎？同時，儘管我們可以想成，尤米爾的子孫曾經在這座厄特加爾城生活過，但如果真是如此，尤米爾卻完全不知道這座城，也相當不可思議。

最後一個疑問，就像之前所寫的，關於城堡的規模。厄特加爾城只有一般人類的尺寸大小，如果巨人曾經在這裡生活過的話，就會是像尤米爾和萊納這樣的人類形態。越這麼想下去，巨人和人類的界線就越來越曖昧不明。

ATTACK ON TITAN Final Answer

137

強權機構「城牆教」之謎

▼城牆教為什麼被允許擁有這麼大的權力

「神所賜予的羅塞之牆……是可以隨便讓人類出手的嗎!!」（第5集第19話）

「不可以懷疑神聖的城牆，由神之手所創造的三面城牆，在我們虔誠的信仰之下會變得更為堅固」（第8集第33話）

只要想到城牆的祕密，城牆教就肯定脫不了關係。以「城牆」為信仰中心的城牆教，將三面城牆視為是三名女神。而且在這三名女神以外，他們也提到了其他「神」的存在。根據艾連的說法，那是個「儘管言論亂七八糟，但是卻仍博得了許多支持和權力，所以本質很差勁」的組織。

對一般人而言，也認為該教團的信徒也是不可接觸的一群人，從第8集第31話中便可以發現這件事。

城牆教為什麼會擁有如此大的權力呢？由克里斯塔身上發生的某個事件，便可以加以聯想。在第10集第40話中，尤米爾現場目擊了教團人員談論名家繼承權騷動的始末。那也就是克里斯塔所出生的家庭——雷斯家。或許是如此地掌握了各個貴族的動向，才造就了城牆教所握有的大權也說不定。

可是即使如此，「國王政府賦予城牆教對於城牆的發言權」這類的說法並不存在。想必是城牆教掌握了城牆最根本的祕密，以這點來想應該無誤。如果國王政府和貴族也都打算隱瞞城牆中有巨人這件事，那麼城牆教的存在便正中他們下懷。國王政府、貴族和城牆教之間，或許正是互謀其利。

不過，城牆教的人對於城牆中巨人的存在，到底知道多少呢？尼克神父自己也大喊說：**「我們並不是出自惡意才隱瞞事實」**（第8集第38話）可想而知，除了他以外，還有其他人知道這件事實。但是，要有一定的地位才能知道這個祕密？或是他們設定了人格和資格之類的**「知道祕密的標準」**這樣的設限吧？

ATTACK ON TITAN
Final Answer

希絲特莉亞‧雷斯，握有可公開的「城牆的祕密」為何？

▼城牆的建造方法，是無法對民眾說明的重大祕密嗎？

「我們代代都在堅定著鞏固的誓約制度，把城牆的祕密託付給了某一族人」（第9集第37話）

「雖然那孩子還什麼都不知道……但是她掌握著選擇要不要將城牆的祕密公諸於世的權力」（第9集第37話）

被追問在城牆中為什麼會有巨人存在的尼克神父，這樣告訴了漢吉和艾連。他所說的人名字叫克里斯塔‧連茲。她是艾連的同期生，本名是希絲特莉亞‧雷斯。根據漢吉的說法，雷斯是貴族家。也就是說，他們是有權力公開城牆祕密的雷斯家。雷斯家所掌握的，比起人類存亡更為重要的祕密，到底是什麼呢？

首先第一點，並不是指「在城牆中埋著巨人」這件事。因為尼克神父對這一點絲毫沒有提出異議便承認了。

可以想到的，想必是與「城牆的建造方式」有關的祕密。就像之前所探討過的，城牆的建造方式可以想成是「人類建造說」、「某種異常力量說」、「巨人自成城牆說」這三種假設。

首先，假設是人類建造了城牆的情況下，將「把巨人埋進城牆裡的方法」想成這就是雷斯家所知道的祕密的話，換句話說，其實是「命令巨人的方法」也說不定。否則，光是靠人力要建造如此巨大的城牆、並且將巨人埋進牆壁裡，實在是難以想像。如果他們確實知道這個方法，應該就可以避免出現在與巨人之間的抗戰死鬥，隱瞞祕密的他們必定會受到軍團和一般民眾的反彈。

可是，與其說這是比人類存亡更重要的謎團，更讓人感覺這是人類戰勝巨人的關鍵。或者是說，他們基於利己的考量，即使大多數的人類滅亡了，只要小部分的貴族可以存活下來也就無所謂了吧？

ATTACK ON TITAN
Final Answer

▼為什麼雷斯家有知道祕密的權力？

接著，如果城牆的建造與異常的力量有關，在這種情況下，雷斯家所掌握的祕密，便是**「具有異常力量的東西」**的真面目吧！若真是如此，這與城牆教相關便可說得通。只是，難以想像這個祕密會比人類存亡還要重要。建造城牆的異常力量，對人類而言應該是救世主才對，城牆教應該要更加地大力宣傳。或者說不定，那是不可能被認為是救世主的東西——比如說，是巨人。

第三點，假設是巨人自己變成城牆的情況。之前也提過了，巨人自己變成了城牆，保護某個重要東西的可能性也很高。如果是這樣，城牆教與雷斯家或許知道那樣重要東西的所在。稍微跳躍一點來思考的話，如果這所謂重要的東西，是尤彌爾的遺骸，或許還可以想成，這個祕密與尤彌爾復活的方法有關。如果讓巨人的始祖復活的話，確實會形成恐怖的事態，說不定真的「**比起人類存亡更重要**」。因為或許尤彌爾一旦復活，就等於世界將會毀滅。

從第一點到第三點，有可能會彼此重疊複合。比如說，擁有超異能

的某物，為了削弱巨人的力量，給予人類對於巨人來說極為重要的事物，為了保護那件事物，巨人自己變成了城牆——像這樣的發展是可以想像的。而如果是這樣的話，那麼城牆教與雷斯家的祕密，也會變成是複合的「具有超異能的某物的真面目」和「重要東西的真面目與使用方法」。

謎團還不只如此，最大的問題是：為什麼「希絲特莉亞‧雷斯」，更**進一步地說，為什麼只有雷斯家有公開祕密的權力**」這一點。根據尼克神父的說法，一開始知道祕密的是城牆教，因為祕密太過重大，讓他們感到可怕，便把**「說出祕密的權力」**託付給雷斯家。為什麼要選擇雷斯家呢？如果他們託付祕密的對象，是人類之中地位最高的國王，還說得過去……難道雷斯家本身有著與巨人有關的血緣嗎？

還有一個疑點。克里斯塔是妾所生的孩子，雖然是雷斯家的直系血親，但是妾生之女不被雷斯家所認可，她因此被趕出家門用假名生活，十分地淒慘。儘管如此，克里斯塔卻握有公開祕密的權力。雷斯家究竟保有這份權力到什麼樣的地步呢？我們認為這也是個很大的疑問。

ATTACK ON TITAN
Final Answer

城牆的另一種可能性 ──囚禁人類

▼城牆──並非是絕對安全的防禦壁

「100年來城牆都沒被破壞，也不保證今天就不會被破壞……」（第1集第1話）在第1集第1話中，阿爾敏這麼低語著說。

直到5年前，城牆都還是絕對的存在。同樣在第1集第1話，漢尼斯說：**「我不認為那些傢伙能拿這道50公尺高的城牆怎麼辦。」**憧憬著外面世界的艾連，對於漢尼斯他們的工作態度感到憤怒，而阿爾敏在開頭指出了城牆的不可靠。接著隨著**「超大型巨人」**和**「盔甲巨人」**的登場，城牆的安全神話便崩潰，也就是說，5年前瑪利亞之牆被攻陷時，城牆就已經不是絕對的防禦壁了。

可是，接著卻發生了一件讓人感到古怪的事。就算瑪利亞之牆已經被攻陷，人們依然仰賴著城牆生活著。在第8集第31話中，描寫到街頭的男子說了喪氣話：**「啊啊�⋯⋯下次什麼時候城牆會被破壞呢？」。**總而言之，他們感覺到無論如何城牆都已經防禦不了巨人了，城牆就算被破壞，也是無可奈何的，已經放棄了希望。

在人類的行動上也有古怪的地方。在瑪利亞之牆被攻陷後，倖存的人們往羅塞之牆內移動。在第10集中，因為羅塞之牆內出現了巨人，民眾便往席納之牆內部的都市艾米哈區移動。一面城牆遭到了破壞後，就往更內部遷徙。下一面城牆因為發生戰鬥，又往更內部的堡壘都市遷徙。這麼一來，人類就漸漸地往內地集中，想起來就像是被獵犬逼到絕境的獵物。

為什麼沒有人打算**「去尋找在外面的世界也能生存下去的方式」。**當然，在城牆之外有巨人出沒，危險性極高，但是有一面牆遭到了破壞，下一面牆遭到破壞的可能性也很高。這時候，在城牆之中就無處可逃了。被困在這狹小地方的人們，便剛好成為巨人的餌食。

ATTACK ON TITAN
Final Answer

▼國王政府徹底地執行「對牆外毫無興趣」政策的古怪之處

明明是在這種狀況下，居民們卻誰也沒有說出「放棄城牆吧！」追根究柢，或許這是國王政府所設定的基本治國方針吧。阿爾敏也曾經說過：**「為了避免發生隨便外出，把那些傢伙引來城牆中的意外，國王政府的政策是，對外面的世界感到有興趣的這個想法，本身就是大忌」**（第1集第1話）。

在這種情況下，對外面的世界抱著興趣的艾連和阿爾敏，雖然因此被當成怪胎異端，但是看過在瑪利亞之牆陷落之後人們的反應，不得不讓人覺得，國王政府的這道政策，就有如是詛咒一樣地束縛著人們。**「絕對不能出去牆外，一旦發生危險，就往內地避難。」**像這樣，民眾的意識不可思議地被統一了，幾乎是像被洗腦似地催眠了。反過來說，可以感覺到國王政府的意圖是**「人類不管發生什麼事，都非得被關在城牆中不可」**。

接下來，我們轉換一下思考模式。之前我們思考了建造城牆的三種形式，並且加以探討。換句話說便是**「假設是人類所建造的情況」**、**「假**

設與超凡的某物有所關聯的情況」和「假設是巨人自己變成城牆的情況」。

在「假設是巨人自己變成城牆的情況」下，我們推測在城牆中心有著巨人們的重要事物，為了保護它而自己變成了城牆。反過來看，如果那重要的物品位在牆外，為了不讓人類去接近它，而把人類包圍在牆內呢？以這種方式來思考看看，也就是說，「城牆並非為了保護人類而存在，而是要將人類給囚禁起來」。

這麼一來，就可以了解為什麼在原野上有巨人出沒了。他們等於是不讓人類接近那重要物品的看門狗。這個推論，雖然也適用於「假設城牆是人類所建造的情況（包含使用巨人建造城牆）」和「假設用超凡的某物建設城牆」有所關聯的情況，但是不管怎麼說，也有可能是巨人和一部分的人類彼此勾結。想必巨人應該和國王政府還有城牆教打交道吧！

確實是如此的話，國王政府之所以會如此堅持「不能出去牆外，對牆外毫無興趣」的主張，就說得過去了。

ATTACK ON TITAN
Final Answer

「我們一直都，
被巨人保護著
不被巨人傷害」

By 阿爾敏‧亞魯雷特（第 8 集第 34 話）

ATTACK ON TITAN FINAL ANSWER

故事中最重要的
關鍵人物
「艾　　　連」
與
第5擊

米卡莎
會讓世界進行
時空循環嗎!?
ATTACK ON
TITAN
FINAL ANSWER

「米卡莎」
相關的
調查報告

有人破壞了艾連的立體機動裝置嗎？

▼讓艾連無法進入軍團，是某人的陰謀？

《進擊的巨人》中有著各式各樣的伏筆，還有許許多多的謎題散落其中。特別是亞妮、萊納和貝爾托特的真面目，曾有許多提示的描寫，這正是作者以精密的細節安排來描繪作品的證據吧！可是，其中卻有一段立意不明的故事。那是在第4集第16話，在軍團的入團測驗前，新兵們接受立體機動裝置初步測驗的橋段。夥伴們一個個成功通過測驗，艾連卻完全不能得心應手，倒栽蔥地吊著。他去跟約翰打交道、向萊納請教建議，在米卡莎和阿爾敏的鼓勵下，最後總算安然過關。但後來發現其實只是腰帶壞了，艾連本身並沒有問題……這是一段有三個重點的情節。

在104期生的生活過程中，萊納與貝爾托特說明了他們的出身地和目的，並且若無其事地提到重要的故事關鍵，而在這裡，卻有一點讓人十

分在意，也就是艾連的腰帶壞掉這件事。腰帶上壞掉的零件，是基斯教官所說**「沒聽過這個部分會損壞」**（第4集第16話）的部分。因此，過去並未被加入於整備項目之中。

目前為止從未壞過的部分損壞了。這樣的話，有可能是某個人故意將它加以破壞的。那麼，這應該是某個不希望艾連加入軍團的人所下的手吧？這麼想，會不會想太多了呢？

若再想多一點，我們就來推測看看是誰弄壞了艾連的腰帶吧！萊納在提到了腰帶時說：**「調整腰帶重新來過吧」**（第4集第16話）。不過，如果艾連依照萊納的建議，重新調整腰帶的話，腰帶也會有在測驗之前就發現遭到破壞的可能性，因此萊納不可能是犯人。儘管以情感來看，米卡莎是最有可能下手的嫌犯……但真相會有水落石出的一天嗎？

ATTACK ON TITAN
Final Answer

艾連已經漸漸變得不是人類了嗎？

▼人類形態時所受的傷會快速復元的身體

在第1集第4話中，艾連被巨人咬斷了手腳，之後他巨人化時手腳便復原了，當他變回人類之後，手腳也依然健在，讓阿爾敏大吃一驚。

同樣地，在第10集第42話中，被米卡莎所攻擊的萊納手腳被砍斷，貝爾托特的頸部和手腕也受了重傷。可是，在44話中他們回復成人類時，貝爾托特也沒有留下傷口。巨人化的人類，在當人類時所受的傷，會在巨人化時進行修復，這點正確無誤。

第46話中，尤米爾和艾連在巨人化時被切斷的手腳，在恢復成人類時，手腳卻依然是斷的，兩人也都以人類之軀，進入修復狀態。這對一般的人類而言雖然是不可能的事，不過總之也是經過了巨人化的過程。

但是，艾連的情況是特例。在第5集第19話中，艾連被里維痛毆之下斷了牙齒。可是之後，漢吉確認了他的牙齒長了出來。另一方面，在厄特加爾城的戰鬥中，為了掩護柯尼，萊納的手骨折了，但是到了隔天，手還是骨折的狀態。也就是說，沒有經過巨人化的過程，在人類時所受的傷就在人類狀態下治癒──目前為止，只有艾連辦得到（不過當然，也可以想成是當時的萊納為了隱瞞真實身分，故意不治癒的……）

艾連的牙齒之所以長了出來，是因為肉體再生能力的等級提高了。因為巨人最大的特徵，就是**「驚人的再生能力」**（第1集第3話）。難道艾連的人類身體已經變得有著像巨人一樣的生命力了嗎？這是只有在艾連的身上才會發生的事嗎？或者說，無論是任何一個巨人化的人，都具有這樣的能力呢？這也是個疑問。

ATTACK ON TITAN
Final Answer

艾連身上所隱藏的可能性是什麼？

▼和尤米爾一樣，艾連身上也流著古代巨人的血!?

「艾連…只要你跟著我們走，我們就沒有必要破壞城牆了」（第10集第42話）

「盔甲巨人」萊納以及「女巨人」亞妮，採取一貫的相同行動，那就是「捕獲艾連」。第10集中發現了萊納與貝爾托特的目的是，「將這些人類全部消滅」（第10集第42話），而再來他們卻說，只要帶艾連回去，任務就算結束了。消滅人類或帶艾連回去，就是萊納他們回到故鄉的條件。

這樣的話，艾連身上究竟隱藏著什麼祕密呢？萊納對艾連說：「你懂的吧？」因此這對可以巨人化的人類來說，應該是理所當然要了解的，

但是艾連卻不知道（或許是還沒注意到）。

令人在意的是，巨人化之後艾連的模樣。他不像萊納、貝爾托特和亞妮一樣具有特徵，但是耳朵的形狀卻特別引人注目。一般種、奇行種、萊納、貝爾托特和亞妮的耳朵，都和人類是相同的形狀。看漫畫單行本第8集的封面也很清楚，艾連巨人化後的耳朵是尖的。而且，另外還有一個角色有著尖尖的耳朵，那就是在第10集第40話中尤米爾所變身的巨人。

尤米爾和巨人們口中的「尤米爾」有關係無誤。加以推論的話，她可能是重生的初始巨人尤彌爾。而和尤米爾有著相同耳朵形狀的艾連，繼承了古代巨人的血脈嗎？可以朝這個方向加以推測。

難道，萊納他們（包含他們背後的故鄉），要利用他們所帶走的尤米爾和艾連，**讓巨人世界復活**嗎？

ATTACK ON TITAN
Final Answer

155

米卡莎為什麼會這麼強？戰鬥力之謎

▼米卡莎之前有和巨人戰鬥過的經驗嗎？

米卡莎在104期生中，具有壓倒性的實力，當然她也以訓練軍團的首席畢業。基斯教官這麼評價她。

「米卡莎‧阿卡曼，各式各樣艱難的科目她都能完美實行完成。在歷代訓練生之中是無以倫比的奇才，給她最高評價也不為過」（第4集第18話）

她的能力來源到底是什麼呢？其中的緣故應該是米卡莎的回憶裡，在第2集第6話之中，她和艾連一起對抗人口販子的場面。艾連對她大聲激勵著：「戰鬥啊！」，難以踏出一步的米卡莎，瞬間想起了一些事。

「是啊……這個世界……是殘酷的」（第2集第6話）

「現在還活著，感覺真是奇蹟」（第2集第6話）

「從那時候起，我便能夠完美地控制自己」（第2集第6話）

之後，米卡莎便緊握著刀柄，就像是要踏穿地板一樣地發揮出全力，將人口販子擊退。從腦部和肌肉的描寫中，我們可以想成「米卡莎了解到如何百分之百地發揮自己能力的辦法」。通常的說法是說，人類只能發揮自己百分之三十的能力，而米卡莎了解到如何超越這個限制。

可是，光是如此，並不足以解釋她為何可以如此冷靜。令人在意的是她的自言自語：「那時候……我想起來了，目前為止這樣的場面…我已經見過…好幾次…好幾次了…」（第2集第6話）想得直接一點的話，應該便是「想起了弱肉強食是世界的真理」。可是如果說成，她所想起來的是「過去曾經歷過的，與巨人戰鬥的生活」的話呢？這是在漫畫迷之間盛傳著「米卡莎的時空循環說」之中的一種說法。這時候她想起了與巨人戰鬥的方法，因此儘管是初次上陣，米卡莎卻非常沉著冷靜，也就說得通了。

ATTACK ON TITAN
Final Answer

米卡莎所擁有的已滅絕的「東洋人之血」是什麼？

▼東洋人是在和平的城牆內被滅絕的嗎？

從第2集第6話裡過去的回憶中知道了，米卡莎是東洋人的後裔，雖然作品中並沒有詳細的說明，但是《進擊的巨人》世界中，並沒有人種之類的意識存在。在城牆之外的人類都滅亡了，可以理解國家與人種的觀念也隨著消失。

在這裡令人感到疑問的是，西方人種（從名字看來是日耳曼系為多）有許多都殘存了下來，為什麼只有東洋人瀕臨滅絕。從第2集第6話裡登場的人口販子的台詞中，他們在逃進牆壁中時，還有足以說成「一族」的人數。這麼說，東洋人便是在城牆之中滅絕的。

在巨人沒有襲擊的100年內，雖然沒有自由，但是相較之下應該過著

比較安穩的生活，為什麼東洋人會步上滅絕一途呢？像米卡莎一樣，成為人口販子的目標嗎？但是，米卡莎因為是滅絕人種，應該相當珍貴才對，因為若有相當的人數，就不會物以稀為貴了。那麼，如果是志願加入調查軍團遭到殺害呢？應該不至於就連女性在內的一族全都志願加入軍團吧。有某種人為的或是權力的壓力，造成他們的人數減少嗎？實際上，可以想像這是最有可能發生的事。

而且有一種說法是，由古地圖的位置來看，現在艾連他們所生活的「新大陸」或許是東洋人的土地。東洋人應該也有被趕盡殺絕的可能性。

在之前也寫到過，米卡莎的實力在同期生之中是相當卓越的。如果東洋人全都是這樣的強者呢？如果將城牆之中的國王政府想成是以西方人為主體的話，他們有可能因為害怕東洋人的實力而痛下毒手。這麼一來，米卡莎的家會位在離群索居的山裡，也就說得過去了。或許，這是為了不被當權者發現吧？又或者，米卡莎有著除此以外的祕密。

米卡莎所繼承的「印記」的含義

▼擁有特殊能力的一族的證據，或者是……？

最後倖存下來的東洋人米卡莎身上，有著不可思議的印記。

「這個印記是只有我們一族才會繼承的東西」

「等到米卡莎也有了自己的孩子，就把這個印記傳下去吧」（都在第2集第5話）

就這樣將印記傳承給米卡莎的，是她東洋人的母親。這時候，她的身邊放著像是手術刀和剪刀一樣的東西，以及像細針般的筆之類的物品。仔細觀察，母親將「印記」以刺青方式刻在米卡莎的手上。之後，米卡莎的右手上便包起了繃帶。但是，關於這個「印記」，在作品中依然絲毫沒有說明。在這裡，我們就來驗證幾個關於「印記」的假設吧！

首先第一點，在一族之中流傳的印記有著什麼意義？是讓人辨認他們是東洋人一族的印記嗎？但是，除了米卡莎的母親和米卡莎就沒有其他東洋人的情況下，這麼做並沒有任何意義。或者是說，除了米卡莎的家以外，在其他地方也有隱居的東洋人嗎？還有其他可以思考的方向，在某個族人以外的人無法進入的場所，對難以得手的祕寶進行**「判別」**，只是如果這個祕寶並沒有傳承給米卡莎的話，也是沒有意義的。接著思考的是，這是為了將體內的能力引出來的**「祕術」**。米卡莎出類拔萃的實力，或許是藉由祕術所得到的。可是，如果以這種說法，應該也被施了祕術的米卡莎的母親，卻遭到了人口販子殺害這一點，就還有些疑問存在。

最後的可能性是**「隱藏祕密身分的標記」**，舉例來說，米卡莎繼承了東洋人的高貴血統？或是擁有特殊能力的一族呢？米卡莎手上的印記，是個只要明白的人看了就會懂的標記也說不定。在這樣的情況下，母親所指的，就並非是所有的東洋人，而是即使是東洋人之中，也只有米卡莎的這條血脈才會繼承。

ATTACK ON TITAN
Final Answer

古利夏難以理解的行動，有什麼含意嗎？

▼《進擊的巨人》最重要的關鍵人物，古利夏‧葉卡

要說《進擊的巨人》中最重要的關鍵人物是哪位，那當然是古利夏無誤。沒錯，就是艾連的父親，希干希納地區的醫生。

古利夏登場的部分只有在第1集第1話和第3話，第2集第6話，第3集第11話這四個地方而已，即使如此，卻可以從中解讀出非常不可思議的重點。首先，是他在第1集第1話時，所說的台詞。

在別的單元中，我們會進一步地探討地下室的祕密，這裡我們先引用「回來以後，我就讓你看看我一直保密的地下室」（第1集第1話）這句話。

到第10集時，前往地下室成為艾連他們最大的目的，這個謎題是與

《進擊的巨人》 主幹相關的關鍵。

令人在意的是，第1集第3話中，漢尼斯所說**「我的太太感染了流行病……不過有一天，葉卡醫生帶著抗體出現了」**這句台詞。在城牆都市這樣有限的空間中，古利夏是如何取得抗體的呢？雖然有可能利用死者來製作抗體，但如果真是那樣，應該會說**「抗體是葉卡醫生做的」**吧！

接下來，在第2集第6話，艾連和米卡莎初次見面的橋段。米卡莎的父親對繼承了母親一族印記的米卡莎說了，**「葉卡醫生來診療的時間就要到了。」**阿卡曼家父母和米卡莎看起來健康狀態都沒有問題，他到底是為什麼前來診療呢？古利夏自己也說過，在米卡莎小時候，他們就曾經見過好幾次面，難道是定期的為阿卡曼家健康檢查嗎？可是如果是這種情況，**「健診」**的說法應該比較合適，而不會用**「診療」**這個字眼。或許是表面上雖然看不出來，但阿卡曼家中有某人生病了吧！以漢尼斯的妻子生病的事件為例，古利夏的行動總是帶著一點古怪。

說到古怪，在第1集第1話，古利夏曾說過**「要去兩條街以外的城市診療」**。因為希干希納地區是最南端的城牆都市，兩條街以外的城市應該是瑪利亞之牆南側的城市。**「瑪利亞之牆東南方山裡的村莊」**剛好就在周圍也說不定，這只是偶然的巧合嗎？沒錯，那就是萊納與貝爾托特稱為故鄉的地方。當然萊納他們很有可能是來自於城牆之外。而街與村莊（從一條街往一座村莊的方向過去，應該不是不可能的）雖然有所差別，但是也有著不可思議的一致性。

▼為艾連打針，在古利夏意料之外

關於古利夏最大的謎題，就是他對艾連所採取的行動。第1集第3話中，描繪了他正為表示排斥的艾連打針的回憶片段。他為艾連打針究竟有著什麼意義呢？到了第3集第11話時真相大白。**「…我會變成這個樣子，也是因為父親……」**（第3集第11話）

也就是說，艾連的巨人化，都是拜古利夏為他打針所賜。令人在意的是，只要打了針，人人都可以巨人化嗎？或者是只有少數人有巨人化

的潛能，注射只是將它加以激發出來而已呢？古利夏應該也對米卡莎打過針（不過，在注射的那一幕中，並沒有見到米卡莎的身影，這點也相當不可思議）如果是後者，那麼艾連想必與巨人之間有著血緣關係吧。

不過，以柯尼老家村子的事件來看，人類每個人都可能擁有巨人化的潛能……

更引人注目的是，古利夏在對艾連打針時，自己則痛哭流涕。也就是說，對古利夏來說，事態也出乎了他的預料。其實他並不想為艾連打針嗎？說這是父親的心情也不為過。這樣的話，不禁讓人感到疑問：為什麼他會做出（也可能是得到）與巨人化相關的藥物呢？也可以想成是，他獨自進行著巨人的研究，為某個人打了針。

不過，艾連的母親卡露拉身上應該沒有祕密吧？想必知道的人不少，那就是提到卡露拉，就是指印度神話中的神鳥，它也被佛教所引用，以迦樓羅天（譯註：又被稱為金翅鳥）的形象登場。在以日耳曼人名字居多的《進擊的巨人》角色之中，她和米卡莎（譯註：「米卡莎」在日文中寫成「三笠」）一樣是東方化的名字。將卡露拉加以延伸聯想，艾連或許與「東洋人」也有所關聯吧！這是令人在意的一點。

ATTACK ON TITAN
Final Answer

事實上艾連和父親已經重逢了？

▼古利夏什麼時候得到了巨人化的藥

「他丟下我們5年了，不知道在什麼地方做什麼事⋯⋯」（第3集第11話）

第10集時，古利夏下落不明。可是，在「超大型巨人」襲擊引發的騷動中，並非就如此去向不明。曾經有一次，他絕對與艾連重逢了無誤。

從艾連的台詞**「爸爸自從媽媽死後，就變得很奇怪」**（第1集第3話）就可以發現這一點。而且艾連的這句台詞，應該表示他們曾經短暫一起生活過一段時間，只是碰面一兩個小時的話，應該不會有這樣的發現。

這麼一來就產生了疑點：**「是在什麼時候，又在什麼地方，古利夏和艾連重逢了呢？」**至少在從希干希納地區出發避難的船上，並沒有看

見古利夏的身影。應該是艾連和阿爾敏從希干希納區移往開拓地之後，在當地重逢的吧！在第3集第11話中所回想的打針片段，是發生在屋外的森林之中。

而且，在之前也曾提到，艾連被打針的時候，並沒有看見米卡莎的身影，這點令人在意。雖然我們可以思考為，為了對艾連打針，古利夏避開了她，但那是為什麼呢？如果他將打針的內容，告訴絕對會守在艾連身邊的米卡莎，和理解力過人一等的阿爾敏，應該就不會造成到目前為止一樣混亂的局面了吧……

關於打針，令人在意的還有另一點。古利夏外出時，艾連的家遭受到了攻擊。瑪利亞之牆就此遭到了攻陷，古利夏應該沒有回家。而古利夏對艾連所施打的巨人化藥劑，他是怎麼一直帶在身上的呢？就算放在家裡，也不可能回家去拿。這麼說的話，應該是在城牆被攻陷之前，他就一直帶在身上了。在第1集第1話中，很有可能是他**「要去兩條街以外的城市診療」**時就帶在身上。為什麼他要帶在身上呢？應該是打算對誰施打吧？

167

艾連的父親所說的「他們的記憶」指的是什麼？

▼艾連的身體裡沉睡著巨人的記憶嗎？

「使用的方式，他們的記憶會教你吧⋯⋯」（第3集第11話）

對著艾連，一邊痛哭流涕一邊打針的古利夏，留下了如此引人深思的話語。接下來，我們就來推測看看，「他們的記憶」所指的是什麼。

這段台詞之前，古利夏說了：「可以利用這個力量奪回地下室」。接著，說到艾連因為打針而得到的力量，除了「巨人化」以外別無其他。

能夠教給他巨人化力量的使用方法，則是「他們的記憶」。

古利夏所施打的藥物是「巨人的記憶」，正確地說，可以想成包含了「巨人化人類的記憶」在內。這麼說的話，藥物便是從巨人化的人類身上

所生成的，古利夏自己也可能認識那名人類。這麼一想，他就是在艾連身上注射別人的記憶，那麼就算出現了記憶障礙之類的副作用也不奇怪。

但是，如果是這種情況，為什麼是說複數的**「他們」**，這點也有著疑問，或許製藥過程和多名巨人有所關聯。

還有一種想法，就是藥物會喚醒沉眠在艾連體內的巨人記憶。艾連擁有巨人化的潛能，藥物只是激發出這樣的潛能而已，這樣的可能性很高。這樣子而巨人化的人類，覺醒之後或許就會共有關於巨人族的一部分記憶。這麼一來，萊納對艾連說**「你懂的吧？」**（第10集第42話）也就說得通了。

萊納應該是認為艾連也擁有巨人化的人類所擁有的**「共通記憶」**吧！或許因為艾連有記憶障礙，才會沒有**「共通記憶」**。可是，這麼思考的情況下，知道艾連發生了記憶障礙的古利夏說出了**「使用力量的方法，就讓他們的記憶教你」**這句話，就變得有點詭異……

ATTACK ON TITAN
Final Answer

艾連和米卡莎發作的頭痛之謎

▼艾連回憶起父親的事而發作的頭痛

「為什麼會變成這樣…頭…痛得快裂了」（第1集第3話）

向漢尼斯詢問古利夏所在的艾連，這時候發生了強烈的頭痛，那是妨礙他想起父親的頭痛。

之後，在第3集第11話之中，艾連也發生了頭痛。之所以會如此，是因為父親請他保管的地下室鑰匙，他與父親的對話以倒敘的方式忽然穿插了進來。

這麼一來，巨人化與頭痛之間便沒有直接的關聯。那麼，艾連的頭痛妨礙了什麼呢？沒錯，那便是與父親重逢的記憶。古利夏這時候告訴

他：**「因為注射的關係，讓你發生了記憶障礙」**（第3集第11話），可以把頭痛想成是記憶障礙的一部分。現在的艾連之所以不再經常發生頭痛，或許是因為有了**「前往地下室」**這個明確目標的緣故吧！

可是，古利夏的方法相當危險。如果障礙嚴重的話，艾連應該很有可能想不起**「前往地下室」**這個目標。是因為他相信鑰匙絕對會讓艾連回想起來嗎？或是古利夏甚至可以控制障礙發生的程度嗎⋯⋯

▼米卡莎的頭痛，是因為「失去家庭的恐懼」造成的嗎？

接著，在米卡莎身上也可以見到頭痛發作的描寫。一開始是在第1集第2話，她被漢尼斯帶著，丟下遭受巨人襲擊的卡露拉逃走時的這一幕。米卡莎在這時候喃喃自語說**「又是這樣⋯⋯」**（第1集第2話）接著，是在第2集第5話，她從巨人手中拯救了一對母女的場面。在這之後，她一再地回想起母親為她刺下印記，和人口販子間的死鬥，以及與艾連的邂逅。接著是在第2集第7話，和巨人戰鬥時，米卡莎的立體機動裝置氣體用盡而墜落的這一幕。這時候，她在痛楚之中一邊看著右手，

ATTACK ON TITAN
Final Answer

一邊喃喃自語地說著：「又失去家人了。」然後是第7集第29話時，艾連被「女巨人」帶走的場面。最後是第45話，艾連被萊納和貝爾托特帶走。

這時候，米卡莎也低語說：「啊……又是這樣啊…」

這些事件的共通點是，它們全都是和家人有關的場面。卡露拉的死亡，關於被殺雙親的回憶、失去艾連的預感，全都是在「失去家人或是可能失去家人」時，米卡莎就發生了頭痛。可以想成是，雙親被人口販子所殺而留下的心理創痛，對米卡莎造成「再也不想失去家人」的恐懼，便讓她產生頭痛。

▼古利夏拜訪阿卡曼的家，有什麼含意？

換成其他觀點來思考。先舉例來說，細節將在之後再詳述，我們先在這裡提出「頭痛與米卡莎循環說的相關論點」這個假設。每當發生頭痛時，就是米卡莎發生時空循環時的假設。如果確實是這樣，就可以解釋「又是這樣啊……」這句話，但是在這個時機點上，進行時空循環有意義嗎？這也讓人疑問。如果她進行了時空循環，卻不跳回「失去家人

之前」的時間點上，那還有意義可言嗎？

　　還有一點，古利夏到阿卡曼家診療，與米卡莎頭痛的相關說。艾連的頭痛是因為藥物引發的記憶障礙所造成。如果是這樣，米卡莎的頭痛或許也有可能是因為記憶障礙而來。比如，如果是為了隱瞞某件痛苦的事，古利夏才一再為她打針呢？米卡莎的雙親只有在她的記憶中登場，但也有可能就連這些記憶都是被灌輸的假記憶。為什麼古利夏要做這種事呢？在此留下了這些疑問。

　　不過，米卡莎感覺到 **「刺痛」** 時，並非是頭痛，而是右手的 **「印記」** 在疼痛的話呢？也是有這樣的說法。確實，在描繪刺痛的畫面時，大多是畫著右手。如果是印記造成了疼痛，想必是受到 **「失去家人」** 的影響。米卡莎在刺了印記之後，父親和母親就立刻遭到殺害，因此失去家人的恐懼感就化成了印記的痛楚，這應該也不奇怪。

ATTACK ON TITAN
Final Answer

葉卡家的地下室裡，隱藏了什麼祕密呢？

▼在地下室裡，有和外面的世界相互連繫的事物存在嗎？

「不過…我只想起了一件事…地下室」（第3集第11話）

「我家的地下室‼只要去了那裡，一切就會真相大白了，我爸爸曾這麼說過……」（第3集第11話）

現在，包含艾連在內調查軍團的目標是，奪回瑪利亞之牆，以及到達艾連家的地下室。在那裡，有著「所有謎團的答案」。艾連深信著這一點，就連艾爾文也都認為這是人類的希望。

那麼所謂「所有的謎團」到底是表示什麼呢？首先應該就是「艾連巨人化的原因和方法」吧！然後，或許包括了「巨人是什麼」之類的這些世界根本上的緣由。我們就來探討看看，究竟在地下室裡有著什麼。

第一種說法是說，「地下室或許與外面有所連繫吧？」這種說法。在第1集第1話中，卡露拉斥責著說了想要成為調查軍團、到外面的世界去的艾連。可是，古利夏卻指責她說：「人類的好奇心不是被誰說說就能夠抑止的」，並且說：「回來以後，我就讓你看看…過去一直保密的地下室吧」。我們可以推測，他這麼說，應該是為了滿足艾連對外面世界的好奇心。最容易理解的就是地下室「與外面世界有所聯繫」這一點吧！可是就算是滿足了艾連的好奇心，卻也還是無法解開巨人之謎。又或者，地下室可以通往和巨人存在相關的某事物——例如巨人的村莊或遺跡…也說不定。

▼ 地下室是古利夏研究巨人的實驗場論

接著要來思考的是，「地下室是實驗場」這個說法。這是以漫畫迷中一時之間相當知名的「字母重組解讀」為根據而出現的。也就是說，將城牆的入口所刻寫的英文字母加以重組變換之後，就會變成「Miniature Garden of Cellar Y・G Work」，意思也就是「地下室的庭院模型，古利夏・葉卡作」。

ATTACK ON TITAN
Final Answer

葉卡家的地下室，是比現在艾連他們的文明更先進的實驗室，在那裡進行著與巨人有關的各種實驗。比如，把人巨人化的實驗，製造有智慧的巨人實驗……等等。地上的文明，便是進行這種實驗的庭院模型。

如果這種說法無誤，讓古利夏祕密地製造出巨人的幕後黑手，便是更先進文明的相關人員。但是，根據之後漫畫迷們的研究，就算將入口上的文字加以重新排列，也不會變成以上的句子。

那麼，捨棄先進文明的庭院模型的想像，以它純粹是古利夏的研究所來探討看看。在第9集第38話中柯尼的村莊事件來發想的話，人類確實會變成巨人無誤。但是，巨人化的人類卻會失去智慧。古利夏注意到了這件事，便暗中進行研究如何製造具有智慧的巨人……。雖然跳脫了一點，不過也有一種說法提出，漢尼斯的妻子罹患的傳染病和巨人有關。

也就是說，這種傳染病是會使人巨人化的疾病，古利夏則是做出了一時之間可以抑制疾病發作的藥。如果他有辦法做出抗體，也就有辦法做出激發巨人化的藥物，那麼艾連可以變成具有智慧的巨人，也就說得通了。

不過，如果「盔甲巨人」他們的誕生，也和古利夏有關的話，他們為什麼會想要消滅人類，卻是個問號⋯⋯

最後要探討的是，「地下室是時光機」這個假設。就像之前所寫的，這是取自於在《進擊的巨人》有著時空循環的這種理論。也就是說，為了發展出好的結局，角色們會不斷地重複進行著故事，而時空循環的機關就是地下室。舉例來說，可以想成現在這段時空循環的關鍵人物是米卡莎，也可以想成她正在地下室中，回想自己過去的記憶和角色。

可是，就算地下室等於時光機，這與艾連為什麼會成為巨人，難以想像有直接的關聯。如果說包括時空循環在內，艾連取回所有記憶的關鍵就是地下室的話，倒是說得通。即使如此，就算我們採納這種說法，那麼古利夏明明知道這世界會發生時空循環，為什麼不尋找可以拯救卡露拉的方法呢？

ATTACK ON TITAN
Final Answer

米卡莎變長的頭髮與艾連的眼淚之謎

▼ 米卡莎的「路上小心」是對誰說的話？

「米卡莎⋯妳的頭髮變長了嗎⋯⋯？」（第1集第1話）

在撿柴火的途中睡著了的艾連，醒過來之後對著米卡莎喃喃地這麼說著。之後艾連說：「感覺好像做了一個很長的夢⋯⋯」（第1集第1話）就在不經意之間，眼淚流了下來。

我們再三提到在《進擊的巨人》之中，存在著時空循環的傳言，而這段劇情就是這類傳言的最早依據。也就是說，在艾連的夢中所出現的是未來的米卡莎，她將艾連送回到了過去。所以她的頭髮才是短的，衣服也有些不同。

只要繼續閱讀漫畫本篇就會發現，之後出現了米卡莎剪短頭髮的劇情。在第4集第15話中，艾連對米卡莎說：**「妳的頭髮太長了吧！」**米卡莎回答說：**「嗯，我知道，剪短吧」**從這一話之後，米卡莎的頭髮就變短了。

在第1集第1話中，在艾連的夢裡登場的米卡莎，很有可能是在第4集第15話以後出現的米卡莎。可以想成是，當時的米卡莎說著**「路上小心」**，將艾連給送回了過去。

還有一個想法，就是異次元的米卡莎說。舉例來說，短髮的米卡莎的世界，已經被毀壞至無法回頭的地步，為了救艾連，只好將他送往其他次元。或者是說，為了尋找拯救被毀壞的世界的方式，便將艾連送往別的次元的話……想必她才因此說了**「路上小心」**這句話吧！

不過，不管是哪一種說法，都留下了一些疑問。在艾連的夢裡所出現的短髮米卡莎，還是孩子的模樣。也就是說，看起來像是進入軍團前的米卡莎。就算我們採納時空循環說和其他次元說，送走艾連的應該也是超過十五歲後的米卡莎才對……

ATTACK ON TITAN
Final Answer

探討關於《進擊的巨人》的時空循環說！

▼作者公開表示受其影響的電腦遊戲，其內容是什麼？

就在之前，我們稍微解說過了因為米卡莎的頭髮長度不同，而衍生出來的時空循環說。接下來，我們就更詳細地來說明，為什麼要以時空循環說來思考的理由吧！

首先，就如同之前所提到的，在第1集第1話中，打了個盹醒過來的艾連，一邊說著：**「做了一個好長的夢」**，一邊流下了眼淚。如果這時候，艾連是從未來回到了過去，那麼**「好長的夢」**就等於是**「這之前所經歷過的真實」**。艾連回到過去重新再來過，而在原來的世界中，艾連絕對遭逢了淒慘的境遇無誤。他拋下了失敗的世界和夥伴們，只有自己一個人回到過去，這樣一來，艾連會哭泣流淚也就說得通了。而且，艾連第一次見到**「超大型巨人」**時就喃喃自語的說**「…是那傢伙…」**（第1集

第 1 話）。這簡直就像是他之前已經見過他才會有的表現。

接著，我們把《進擊的巨人》和作者自己曾公開發表深受其影響的電腦遊戲《Muv-Luv Alternative》來一起比較看看。在《Muv-Luv Alternative》中，為了與對地球發動攻擊的謎樣生命體 BETA 戰鬥，男主角一再地重複經歷同一個世界（並非是轉生，而是時空循環）的冒險遊戲。在開頭畫面中男主角「哭著醒了過來」，然後喃喃自語的說：「感覺做了一場毫無頭緒的夢」。確實和《進擊的巨人》第 1 集第 1 話非常相似。《Muv-Luv Alternative》的故事是，第一次循環時，人類滅亡（本篇故事是在這之後開始）。在沒有繼承記憶和能力的情況下，男主角開始了第二次的循環，又再次地走向毀滅之路。於是他繼承了片段的記憶和能力，開始第三次的循環，巧妙地運用了預知未來以及製造新武器的力量，打倒了 BETA……故事便是以這樣的方式。如果《進擊的巨人》也是同樣的發展，那現在艾連他們的經歷，可以想成是所謂的「第 2 次循環」。這樣的話，應該之後就預計會有第 3 次循環。

ATTACK ON TITAN
Final Answer

▼與本篇大相逕庭的漫畫單行本封面之謎

漫畫單行本的封面經常被引用為時空循環說的根據。在第1章中雖然提過它與平行世界有關，而實際上也相當符合時空循環說的設定。

正如之前所述，《進擊的巨人》漫畫單行本封面，很多都描繪著與本篇內容不同的場面。這種傾向在第5集之後，越來越加地顯著。稍微跳脫一點來想的話，封面中所畫的，可以想成是「下一次的時空循環」中，所發生的事。也就是所謂的「第3次循環」。確實，這麼想的話，第7集封面上「女巨人」與巨人艾連和里維小組交戰的場面；第9集野獸型巨人與艾連和米卡莎交戰的場面（假設是在厄特加爾城，納拿巴他們遭到襲擊前）；接著是第10集，在城堡崩塌之前，104期生集合的場面也是，感覺起來就像是反映出讀者「要是這樣就好了」的想法。在第5集之後，之所以會出現如此顯著的差異，或許是因為在某個劇情點上發生了極大的分歧──舉例來說，軍團更成功地防禦了托洛斯特區「超大型巨人」的襲擊之類的。

▼時空循環是米卡莎所引起的嗎？

那麼，假設故事中存在著時空循環，究竟會是由誰所引起的呢？從第1集第1話來看，很有可能關鍵人物就是米卡莎。她手上的**「東洋人」**「印記」，或許與倒轉時空的能力有關。而且如果說她出類拔萃的戰鬥力，也是因為無意識地記得過去與巨人之間戰鬥的緣故，這樣的話就說得通。有時會發生的頭痛，應該也是因為無意識地回想起過去式（也就是第1次循環）所遭遇的慘事，以及失去現在家人的情況重疊加成後所造成的吧！

可是就算米卡莎是關鍵人物，這裡還是有著矛盾之處。以第1集第1話來看，進行了時空循環的是艾連。本來的話，為了拯救世界，艾連非得回想起過去的事不可。可是現在於本篇中讓人感覺進行了時空循環的卻是米卡莎。難道是米卡莎也和艾連一同進行了時空循環，且和艾連一起選擇了戰鬥這條路吧？又或者是經過了多次的時空循環之後，對人類和艾連而言，都在尋找一條最完美的途徑吧？

ATTACK ON TITAN
Final Answer

「抱歉，艾連 …
我再也 … 不會放棄了 …
如果死了的話 …
就再也不能回憶你的事了。
所以無論如何──我都要
戰勝！」

By 米卡莎・阿卡曼（第 2 集第 7 話）

ATTACK ON TITAN FINAL ANSWER

「巨人傳說」相關的調查報告

「世界上實際存在！"

第6擊

「尤米爾」
在北歐神話中
出現了嗎 !?
ATTACK ON
TITAN
FINAL ANSWER

北歐神話諸神的祖先，最初的邪惡巨人尤彌爾

▼創造天地的時候，從含有毒氣的水滴中所誕生的巨人

描寫人類和巨人之間的戰鬥——《進擊的巨人》的作品中，可以推測出現了許多以現實世界中所流傳的神話或傳說，以及其登場的巨人為原型的名稱和設定。

身為調查軍團一員的尤米爾，在第10集第40話中巨人化，她的名字由來被認為是取自於北歐神話《史洛里埃達》（Snorri's Edda）中所登場的初始巨人「尤彌爾」。

在北歐神話之中的尤彌爾，是天地在創造之際，從一道巨大虛無的裂縫，名叫「金倫加」的深淵之中所誕生的。

根據一種說法，從最北方的冰之大陸，或者又稱死者之國「尼福爾海姆」（Niflheim）的寒氣，與來自南方盡頭的火之國「穆斯貝爾海姆」（Muspelheim）的熱氣交會之後結成的霜，所滴下的含有毒氣的水滴中，出現了尤彌爾。也有另一種說法是，尤彌爾是由尼福爾海姆深淵中冰原上的冰融解之後所形成的，在本書中，我們採用他是從霜之中誕生的說法，同時傳說中他靠著吸吮同樣是從水滴誕生的母牛歐德姆布拉（Audhumbla）的奶水長大。

「霜巨人」。

野蠻狂暴的霜巨人與奧丁等北歐諸神對立，雖然說是對立，但是北歐諸神與尤彌爾的誕生卻有著相似的部分。

尤彌爾不只非常地巨大，還是相當邪惡狂暴的巨人。而且，從尤彌爾的身體所滴落的汗水，變成繼承了他邪惡本性的巨人，他們被稱為是

餵乳給尤彌爾的歐德姆布拉所舐的鹽塊（也有人說是冰塊）中，誕生了北歐神話最初的古神「布利」（Buri）。而北歐神話中的主神奧丁，是布利的兒子包爾（Borr）與霜巨人的女兒貝斯特拉（Bestla）所生的三神之一。

ATTACK ON TITAN
Final Answer

接著，布利的孫子奧丁、威利（Vili）、菲（Ve）聯手殺死了尤彌爾。

當時，從尤彌爾身上所流出的大量鮮血，淹死了一大半的霜巨人。

而且，他的血化成了大海和河川，肉體成為大地，而頭蓋骨成為了天空。

構成現今大地的要素，全都是由初始巨人尤彌爾的遺體所化成的。

▼與化成大地的巨人同名的調查軍團成員

關於尤彌爾的神話與傳說之中，最受到注目的段落，就是尤彌爾的眼睫毛變成了牆壁這段吧！

在北歐神話之中，世界並非是像地球一樣的球體，而是以世界樹「尤克特拉希爾」（Yggdrasil）為中心所構成的圓形大地。「尤克特拉希爾」所在的世界中央附近一帶，叫作「米德加爾特」（Midgard），意思為「中庭」，是人類居住的地帶，但是據說，尤彌爾的眼睫毛變成了牆壁，包圍住了這塊區域。

很巧合的，這和描寫在被城牆所包圍的領域中生活的《進擊的巨人》其基本設定相當近似。尤其正如第8集第34話的牆壁是巨人所造的一樣，應該也可以解釋為，這是以尤彌爾的眼睫毛為原型而設定的。

順帶一提，「尤彌爾」這個名字，和印度神話中的閻魔，以及日本的閻魔大王是出自同一個語源。而且如傳說所說，巨人們是從汗水中誕生，所以可以解釋為尤彌爾可能具有無性生殖的能力，或是同時具有兩種性別，因此也有學者認為，尤彌爾不只是巨人的祖先，也是人類的始祖。

假設《進擊的巨人》便是以北歐神話為基礎，反映在設定和故事橋段上的話，或許我們就能大幅接近故事的真相。舉例來說，北歐神話中的尤彌爾作為人類與巨人始祖的原型，就可以和《進擊的巨人》中，人類原本都是巨人之類的，關於艾連等人巨人化之謎的假設加以連結起來吧！又或者，不只是城牆，《進擊的巨人》的世界就和北歐神話中尤彌爾的傳說一樣，是由初始巨人的遺體所構成的，尤米爾便是那名巨人的後裔，甚至也有這樣的可能。

ATTACK ON TITAN
Final Answer

繼承了初始巨人的血脈 少數倖存下來的貝格爾米爾

▼為了報尤彌爾的仇，建立新國度的霜巨人

被奧丁所殺害的尤彌爾所流出的大量鮮血，淹死了大多數的霜巨人，但是卻有一對夫婦倖存了下來。那就是從尤彌爾的汗水誕生的瑟洛特格爾密爾（Þrúðgelmir）的兒子「貝格爾米爾」和他的妻子。順帶一提，相對於尤彌爾是「初始巨人」，卻也有文獻描寫說，貝格爾米爾才是「最初的巨人」，不過，可以把他想成是在尤彌爾的鮮血大洪水之後，所誕生的霜巨人一族的祖先。

過去住在最北方的冰之國「尼福爾海姆」的這對夫婦搭著小船（也有一說是臼），躲過了尤彌爾的鮮血大洪水，而之後建立了名叫「約頓海姆」的國家。約頓海姆瀕臨世界東方盡頭的大海，是長年吹著暴風雪的不毛之地。

順帶一提，在面向北海的挪威的斯堪地納維亞山脈中，真的有一塊叫作**「約頓海姆」**的山地，被認為是北歐神話的發源地。因為約頓海姆位處高緯度地區，想當然終年下雪，冰河眾多，包括了斯堪地納維亞山脈中標高最高的山，人類要在其中生活或是通過都相當困難，就像神話中的描述一樣，可以說是一片不毛之地。

霜巨人們所居住的約頓海姆，對於阿薩神族所居住的**「阿斯嘉特」**（Asgard）和米德加爾德來說是一大威脅。阿斯嘉特有著尤彌爾的血仇，從約頓海姆送出了有如會凍結般的冷風，阻礙春天植物的生長。

之後，《進擊的巨人》之中，如果將來有角色得以讓人聯想到貝格爾米爾和約頓海姆的名字登場的話，可以推測，或許他們很有可能是會說明巨人與人類敵對原因的重要角色。

ATTACK ON TITAN
Final Answer

將自太古就存在的世界燃燒殆盡的炎之巨人史爾特爾

▼從「高溫的身體」而聯想到的「全身燃燒著火焰的巨人」

在《進擊的巨人》中登場的巨人們，正如「身體帶著極端的高溫，難以理解地對人類以外的生物絲毫不感到興趣」（第1集第4話）這句話所說，在作品各處的描寫上都可以看見巨人的身體上冒著煙。

在北歐神話中，由「身體有著極端高溫」這個關鍵句，可以聯想到叫作「史爾特爾」（Surtr）的這名全身燃燒著熊熊火焰的巨人。他的誕生過程並不清楚，不過，在世界上還只有火之國「穆斯貝爾海姆」和冰之國「尼福爾海姆」的時候，他就已經守著穆斯貝爾海姆的國境了。

接著，史爾特爾這個名字有著「黑色」或是「黑色的人」的意思，在諸神的黃昏（北歐神話世界的末日決戰）之際，據說他率領了穆斯貝

爾海姆的炎之巨人們攻打阿斯嘉特。史爾特爾手持著一把燃燒著的火焰劍「雷瓦汀」（Lævateinn），傳說在諸神的黃昏中，他用雷瓦汀點火燃燒死去的諸神與巨人們的屍體，將世界燒成了灰燼。

而且，史爾特爾有一點讓人感到十分好奇的特徵，就是在北歐神話中所登場的巨人們，都有著與阿薩神族敵對之類的情感接觸存在，相對而言，史爾特爾這名字卻是直到諸神的黃昏時才出現。

史爾特爾與一直以來都沒有打過交道的阿薩神族敵對，正好就像是在《進擊的巨人》中所登場的一部分巨人一樣，忽然破壞牆壁與人類敵對的這一點相當類似。**「對於人類以外的生物絲毫不感興趣」**這點是《進擊的巨人》中巨人的特徵，而史爾特爾則是**「對阿斯嘉特的諸神以外絲毫不感興趣」**，而且加上**「高溫」**和**「火焰」**這個共通點，或許可以將他們想成兩者基本性質是一致的。

ATTACK ON TITAN
Final Answer

擁有肉體再生能力的挪威巨人・巨怪

▼巨人以各種樣貌登場的理由是「變身」…!?

「雖然個體之間存在著差別，但如果頭部被砍下來的話，大概經過一兩分鐘就會復原了」（第1集第4話）正如這句話所說的，在《進擊的巨人》中登場的巨人們具有再生能力，而且巨人化之後的艾連被砍斷的手腳也再生了。

北歐各國中的傳說中，也有一種具有再生能力名叫「巨怪」（Troll）的巨人。依地域不同，他們的大小和樣貌也有所差異。從老人的模樣等類似人類大小的說法，也有被認為是一種侏儒的說法，但是有一種說法是說，他們是從尤彌爾的汗水中所出生的「霜巨人」後代，擁有非常巨大的身體。

他們的長相是有著很大的鼻子和耳朵，非常地醜陋，智慧很低而且性格兇暴，就算受了重傷也可以復原，甚至被砍斷的手腳也可以接回來。

儘管除了再生能力以外，他還有許多作為《進擊的巨人》的巨人們的原型也不奇怪的相同特徵，但是特別要提的一點是，傳說中巨怪擁有變身的能力，可以自由地變成各種模樣。

《進擊的巨人》中，有著「15公尺級」等等的大小差異，「奇行種」或是「女巨人」，還有對米可・薩卡利亞斯說「那個武器叫什麼？」（第9集第35話）的「野獸型巨人」等各種樣貌的巨人登場。他們的樣貌之所以不同，或許是以巨怪為原型的一種「變身」吧！

當然巨人們不可能全部都具有「變身」的能力，但是「野獸型巨人」等看來具有高智慧的種類，或許就有可能辦得到。或者是說，艾連的巨人化，其實只是「回復原本的模樣」也說不定。他們並非是可以巨人化，而是有可能他們原本就是巨人，只是「變身」成為了人類的模樣。

ATTACK ON TITAN
Final Answer

用河底的黏土所造的人造巨人‧莫庫爾卡爾威

▼超越平流層的60公里身高

在神話和傳說裡所登場的巨人之中，被認為是體型最為巨大的，就是「莫庫爾卡爾威」（Mökkurkalfe，別名米斯特卡夫）。

他的身高傳說有9洛斯特（譯註：古代北歐長度單位），1洛斯特相當於4～5英里，可以換算成大約是60公里至72公里。若以現實世界來考量，他的頭大約會高出平流層11公里至50公里。

莫庫爾卡爾威是霜巨人所製作的巨大人偶。霜巨人「赫朗格尼爾」（Hrungnir）在奧丁的宮殿之中，喝得酩酊大醉搞得一片狼藉，結果演變成不得不與阿薩神族中最強的雷神索爾決鬥的事態。

這時候，霜巨人們想要為赫朗格尼爾爾助陣，就到了約頓海姆的國境的**「葛流特托那加薩爾」**（Grjóttúnagarðar），用河底的黏土做成了莫庫爾卡爾威。霜巨人們為了將生命注入只是黏土塊的莫庫爾卡爾威之中，便將一顆母馬的心臟埋進他的體內。

莫庫爾卡爾威就這麼誕生之後，便與赫朗格尼爾爾並肩作戰，面對強敵索爾。

可是母馬的心臟見了雷神索爾的神勇之後，便因為害怕顫抖，無法繼續戰鬥，赫朗格尼爾很快地就被索爾擊敗。而且，莫庫爾卡爾威的移動十分地緩慢，下盤也非常脆弱，索爾的人類僕人便用斧頭將他的腳給砍斷了。

在《進擊的巨人》中曾說過「巨人最大應該也只有15公尺…！」（第1集第2話），但是頭部超出了50公尺高城牆的巨人卻出現了。在此之前應該沒有存在過身高超過**「15公尺」**的巨人，或許和莫庫爾卡爾威一樣，是**「被製造出來」**的巨人。

ATTACK ON TITAN
Final Answer

弱小人類打倒強大巨人全世界最有名的故事橋段

▼「大衛與歌利亞之戰」的故事和關聯性

之前所介紹過的尤彌爾和他的巨人子孫們的神話故事，與《進擊的巨人》相符的部分很多，因此我們可以認為，這部作品的故事設定主要是以北歐神話之中所登場的巨人們的傳說為原型所創作的。

可是，以作品的主幹設定「人類與巨人之間的戰鬥」為關鍵字來思考的話，在《舊約聖經》之中，也留下了就像是《進擊的巨人》一樣的傳說。

《舊約聖經》的《撒母耳記》中，身高約6.5肘（約2.9公尺）與《進擊的巨人》中的「3公尺級」完全吻合的一位名叫「歌利亞」的波斯人（移民至地中海沿岸的民族，其起源有各種不同說法）巨人士兵便在此登場。

當時，波斯人和以色列人彼此為敵。歌利亞多次以他的巨大身體威嚇、挑釁以色列的士兵，以色列人全都害怕得發抖。

挺身而出對抗如此可怕的歌利亞的人，是之後成為以色列國王的牧羊少年大衛，他勇敢地以木杖和投石機應戰，大衛所發射的石頭成功的命中了歌利亞的額頭，將他擊昏。接著大衛奪下了歌利亞的劍，砍下他的頭了結他的性命。

因此，這段「大衛與歌利亞之戰」的故事經常被引用來作為弱者打敗強者的例子。而且，這個故事與《進擊的巨人》的主題和設定非常地相似。

除了弱小的人類面對強大的巨人將他打倒的這部分，砍下頭部殺死對手的橋段，和《進擊的巨人》中，巨人弱點在「後頭部下方的後頸部」（第1集第4話），或許也是以「頭部」為原型也說不定。

ATTACK ON TITAN
Final Answer

將岩石或土運到日本各地造山的大大坊

▼活用巨大的身體，成為人類的好夥伴，幫了大忙的日本巨人

在日本各地也流傳著巨人傳說，名稱也因為地域的不同而有著各種不同的名稱，「**Dairanbou**」（だいらんぼう）和「**Deiraboccha**」（ディラボッチャ）等。為了方便識別，我們統一將日本的巨人稱為「**大大坊**」（だいだらぼっち）來加以探討。

大大坊的傳說有許多像是腳印變成了湖、造山等和地形有關的故事。

比如傳說中，大大坊用手做成碗狀，捧著留下來的眼淚，就變成了現在靜岡縣的濱名湖，這麼想的話，拿它的大小和《進擊的巨人》中登場的「**50公尺級**」加以比較，可以想像他有著無與倫比的超巨大軀體。

大大坊運用他如此巨大的身體來造山的故事，內容規模也相當可觀。

有傳說提到，大大坊在栃木縣標高458公尺的黑羽山山腰部的鬼怒川洗腳，還有為了把甲州（譯註：現山梨縣甲州市）的土堆起來，造出日本最高的富士山，就把甲州挖成了一片盆地。

而且還有傳說提到，大大坊曾經幫助過人類。當時還是一片湖的秋田縣橫手盆地要進行填湖造地工程時，大大坊幫助人類將湖水舀出，以及搬運泥土等工程。順帶一提，橫手盆地是日本最大的盆地，面積為693.59平方公里，可以換算成相當於五萬三千個東京巨蛋的面積。

這些故事就像是在《進擊的巨人》中，巨人化的艾連搬石頭堵住城牆的場面。雖然造山與用石頭堵住城牆之間，或多或少含意有些不同，但是巨人幫助人類，改變了光憑人類之力所無法改變的地形，這一點應該可以說是相當一致的。

ATTACK ON TITAN
Final Answer

建造守護諸神所居住的領域的巨人傳說

▼ 索討天空的山之巨人的悲慘下場

「舊約聖經」和日本的傳說之中，都有著很像《進擊的巨人》的劇情橋段，在北歐神話中，也有與艾連用石頭堵住牆壁的場面十分相像的傳說。

位在阿薩神族的國度，包圍著阿斯嘉特的城牆需要修補。這時候一名沒有名字的**「山之巨人」**變身成人類石匠的模樣出現，對阿薩神族說，他可以建出新的高牆。

山之巨人說讓他建造城牆的代價是要月亮和太陽，而且還要女神芙蕾雅（Freyja）下嫁給他。對於他的要求，阿薩神族震怒不已，於是他們提出，從冬至開始到夏至之間，他要在不假他人之手的情況下完成工

作，若未能完成工作的話，他們就不給任何報酬。山之巨人則提出交換條件，至少要讓他使用愛馬「斯瓦迪爾法利」（Svadilfari），城牆的作業便就此開始。

山之巨人就像艾連一樣，搬運巨大的石頭建造城牆，看來他會信守承諾，在夏至前完成城牆。

可是，月亮和太陽還有芙蕾雅，也就是天空上的一切。阿薩神族不願意交出他們，就對山之巨人設下陷阱。惡作劇之神洛基變身為母馬，誘惑幫忙修理城牆的斯瓦迪爾法利，使得作業進度大大的落後。

最後，山之巨人無法完成工作便放棄，現出了他與阿薩神族為敵的巨人原形，而後遭到雷神索爾所擊敗。

在這段故事中，修補城牆和建造城牆幾乎可說是一樣的，因此或許可以成為預測艾連未來的重要提示也說不定。不管說是建造城牆或是修補，想必這都與關鍵字「期限」有著很大的關聯才對。

ATTACK ON TITAN
Final Answer

巨人之國約頓海姆的主要都市厄特加爾茲

▼向仇人阿薩神族報一箭之仇的尤彌爾後裔

在第9集第38話中登場的古城『厄特加爾城』的由來，或許可以想成是先前介紹過的始祖貝格爾米爾所建造的約頓海姆的都市「厄特加爾茲」。順帶一提，「厄特加爾茲」是為了配合之前所提到的「阿斯嘉爾茲」等以古挪威語為準所擬定的音譯名稱，但是在作品中有時也會將「厄特加爾茲」簡略地只寫成「厄特加爾」，和《進擊的巨人》中所出現的「厄特加爾城」一樣。

統治厄特加爾的是名叫「烏特迦・洛奇」*註2的巨人國王。

以貝格爾米爾為始祖而建國的約頓海姆中，不只有繼承了尤彌爾血脈的霜巨人，也是在修補城牆的故事中登場的「山之巨人」（或者說是丘

巨人）的居所。順帶一提，厄特加爾是約頓海姆的主要城市，而據說國王烏特迦・洛奇也是繼承了開國始祖貝格爾米爾的血脈。

在厄特加爾也曾經發生過，像是《進擊的巨人》中在「厄特加爾城」所發生的人類與巨人之戰一樣的，巨人與阿薩神族間的戰爭。

阿薩神族最強的雷神索爾，率領侍從來到厄特加爾時，要求要與烏特迦・洛奇一決高下。結果烏特迦・洛奇獲勝，在故事中展現出巨人的強悍與高超的能力。

敗給奧丁等阿薩神族的初始巨人「尤彌爾」的後代，打倒了阿薩神族的雷神索爾。《進擊的巨人》中，在「厄特加爾城」的巨人與人類之戰中，決定勝負的便是「尤米爾」，或許這段劇情就是以神話故事為原型所創作的也說不定。

＊註2：在此的巨人國王「烏特迦・洛奇」與本書中出現過的諸神之一「洛基」為不同的兩位巨人，由於名字原文字尾發音雷同，故以不同的中文譯名來做為區別。

ATTACK ON TITAN
Final Answer

繼承霜巨人的血脈卻住在阿斯嘉特的神・洛基

▼對於諸神與巨人之戰影響重大的謀略家

目前為止，已經出現過許多次的名字**「洛基」**（Loki），是居住在阿斯嘉特的諸神之一，但是他原本是繼承了阿薩神族的宿敵霜巨人血脈的巨人。真正的原因就連專家學者們也無法提出決定性的答案，但是奧丁十分喜歡洛基，因此兩人結為了義兄弟，洛基也因此晉身諸神的行列。

順帶一提，之前所提到的統治厄特加爾的烏特迦・洛奇，和洛基是不一樣的巨人。洛基身為尤彌爾的後裔，又同時身為神明，而且個性又喜愛惡作劇，也被稱為是**「北歐神話中最大的謀略家」**和**「狡猾智者」**。

洛基喜歡惡作劇，而且擅長變身的魔法，愛說謊還非常地狡猾，在阿薩神族之中惹出了各種麻煩。可是他的狡猾為阿薩神族們將許多寶

物和神器給弄到手，這也是事實。奧丁所持有的最強神槍「昆古尼爾」（Gungnir），索爾的戰槌「妙爾尼爾」（Mjölnir），都是洛基所騙來的，或是騙人家打造的。

洛基雖然是奧丁的義兄弟，但是在阿薩神族之中，與他感情最好的卻是索爾。在神話故事中，洛基與索爾結伴來到了厄特加爾冒險。儘管一路上索爾陷入了絕境，但都是靠著洛基的狡猾為他解危。

而且，洛基與名叫安格爾波達（Angerboda）的女巨人生下了巨大的魔狼「芬里爾」（Fenrir）、大蛇「耶夢加得」（Jormungandr），還有統治死者之國的女神「赫爾」（Hel）。之後在諸神的黃昏時，洛基也率領三個孩子，對阿薩神族造成了極大的威脅。

如果在《進擊的巨人》之中，出現了開發重要武器的角色，或許就會是以洛基為原型也說不定。

ATTACK ON TITAN
Final Answer

洛基所率領的巨人們與諸神的末日之戰・諸神的黃昏

▼對於阿薩神族起兵謀反的洛基

讓北歐神話落幕的，便是「Ragnarök」。意思是「諸神的命運」，指的是北歐神話世界的末日之戰。順帶一提將「Ragnarök」翻譯成中文，便是眾所皆知的**「諸神的黃昏」**，這是源自於十九世紀時，華格納所創作的歌劇**「尼貝龍根之戒」**最後一幕的名稱。

末日戰爭諸神的黃昏之所以會爆發，洛基是最主要的始作俑者。

奧丁有光明之神**「巴德爾」**（Baldr）和黑暗之神**「霍德爾」**（Höðr）一對孿生兄弟兒子。洛基唆使霍德爾用弓箭殺死了巴德爾，在阿薩神族的宴會上這件事便真相大白。並且還揭發在場諸神所做過的惡事，口出狂言的結果，洛基遭到了諸神所逮捕，被囚禁在洞穴之中。

世界失去了巴德爾之後，持續了三年沒有光芒的寒冬，許多生物因此死亡。然後到了諸神的黃昏時，太陽和月亮被芬里爾的兒子斯庫爾（Sköll）和哈提（Hati）所吞吃，天空因此崩毀。壓制住各種災厄的封印都被解開，被囚禁的洛基也因此獲得釋放。

洛基是巨人族，他的孩子芬里爾、耶夢加得、赫爾和死者之國的死人大軍，加上史爾特爾所率領的火之國穆斯貝爾海姆的火焰巨人大軍，共同進攻阿斯嘉特。

破曉之神「海姆達爾」吹起了通報末日將至的號角「加拉爾」（Gjallarhorn），警告阿薩神族諸神，巨人族即將入侵。阿薩神族與在人世間戰死、被諸神所認同且被召喚到阿斯嘉特的勇者們（稱為「英靈戰士 Einherjar」），知道了這個消息後便前去迎擊巨人。

ATTACK ON TITAN
Final Answer

▼壯烈的戰爭是人類創世的序章

巨人與諸神的大戰有如天雷勾動地火般一發不可收拾。

奧丁被巨狼芬里爾所吞吃，但是奧丁之子【維達】（Vidar）擊敗了芬里爾。接著維達踩著芬里爾的下顎，用手抓著牠的上顎，將牠的嘴巴撕裂。

號稱阿薩神族中最強的雷神索爾，則對決與海嘯一同侵襲陸地的巨蛇耶夢加得，並且用妙爾尼爾將牠擊敗。可是，耶夢加得噴出的毒氣也重傷索爾，雙方因此同歸於盡。

與赫爾所帶來的地獄看門犬【加姆】（Garm）對決的是戰神【提爾】（Tyr）。雙方展開了互不退讓的死戰，提爾的劍一度貫穿了加姆，但是加姆在斷氣之時，咬住了提爾的喉嚨，雙方在這次戰鬥中又是同歸於盡。

這場末日之戰最主要的始作俑者——率領巨人族的洛基，則與海姆達爾展開單槍匹馬的對決，他們最後一樣是同歸於盡。

接著，史爾特爾用冒著火焰的劍**「雷瓦汀」**刺穿諸神和巨人的屍體，世界就在這片火焰之中燃燒殆盡，沒入了海底。

之後，從水中浮出了新的大陸，巴德爾復活，新的太陽和月亮也誕生了。巴德爾、霍德爾，還有阿薩神族的倖存者，便在過去阿斯嘉特所在的**「艾達華爾」**（Idavoll）開始生活。

而且，人類之中有一對男女在森林中倖存了下來，開始寫下新的歷史。現在的人類據說都是他們的子孫。

以目前為止所探討過的主題來說，在《進擊的巨人》和北歐神話之中可以看見有許多相似共通的部分。而在北歐神話的完結篇之中，諸神與巨人之間壯烈的末日之戰「諸神的黃昏」，就結果而言可以說成為了人類創世的序章。在《進擊的巨人》中，雖然描寫的是人類和巨人之間的戰爭，但是假設將**「人類」**想成是**「諸神」**，《進擊的巨人》就會有如是人類和巨人間的末日之戰……也就是說，可以解釋為成，就像是諸神的黃昏一樣也說不定。

世界樹尤克特拉希爾與掌管命運的三女神

▼九個世界所構成的北歐神話世界

北歐神話的舞台是以「世界樹」，或是又稱為「宇宙樹」的巨大樹木尤克特拉希爾為中心的「九個世界」所構成的。它共可被分為三層，第一層與第二層被稱為「Bifrost」的彩虹橋連結著。

第一層包括了阿薩神族所居住的「阿斯嘉特」、妖精之國「亞爾夫海姆」（Álfheim）、華納神族（Vanir）的居所「華納海姆」（Vanaheim）。

第二層則是侏儒之國「尼塔威利爾」（Niðavellir）、黑精靈之國「薩法塔夫漢」（Svartalfheim），以及人類所居住的「米德加爾特」和巨人之國「約頓海姆」所構成的。

接著第三層是冰之國，也就是死者之國「尼福爾海姆」、死之國「赫

爾海姆」（Helheim）和火之國「穆斯貝爾海姆」。

將每一層所有國度加起來，並非是九個，而是有十個國度。因此在某些說法中，會將第二層的尼塔威利爾與薩法塔夫漢合併，或是將第三層的尼福爾海姆和赫爾海姆被合稱是死者之國。

一旦這株世界樹尤克特拉希爾倒下或是枯萎的話，世界也就會因此滅亡。尤克特拉希爾有三根粗壯的根，分別伸入了這九個世界之中。據《葛里姆尼爾之語》（Grímnismál）一書，它們各自連結著尼福爾海姆、約頓海姆和米德加爾特。而根據《基爾威的欺騙》（Gylfaginning）一書，它們則是各自連結著阿斯嘉特、約頓海姆和尼福爾海姆。

構成北歐神話舞台的要件中，除了之前所提到的「三層」和「三根」以外，還有「三泉」也扮演了重要的角色。

在伸進約頓海姆的樹根根部，有著「密米爾之泉」（Mímisbrunnr）。這是奧丁的叔叔，身為顧問的賢者「密米爾」（Mímir）所有的泉水。

213

ATTACK ON TITAN
Final Answer

還有一座泉水位在伸進尼福爾海姆的樹根根部，就是「赫瓦格密爾」（Hvergelmir），有一條名叫「尼德霍格」（Nidhogg）的毒龍和許多蛇一起住在這裡。

另外一座泉水是在伸向阿斯嘉特的樹根根部附近的「兀兒德之泉」（Urðarbrunnr），對於尤克特拉希爾來說，是一座非常重要的泉水。

▼守護尤克特拉希爾的三位命運女神

「兀兒德之泉」也就是指女神兀兒德所有的泉水，在這附近住著女神三姊妹，她們負責用泉水混和泥土，為尤克特拉希爾注入養分的工作。

負責如此重要角色的三女神，事實上並非是阿薩神族，而是出身於約頓海姆的巨人族女子。而且，據說這三位女神揭露了宇宙的祕密，或者說是寫下了關於命運的書，被稱為是「支配命運的三姊妹」。

傳說中的三位女神為——長女「兀兒德」（Urðr）掌管過去，也暗示著「命運」；次女「蓓兒丹蒂」（Verðandi）掌管現在，也暗示「繁榮」；

三女「詩寇蒂」（Skuld）掌管未來，則暗示了「死亡」。

在於北歐神話的舞台上，有著不可或缺的這三位女神，而在《進擊的巨人》之中，也有三位女性像她們一樣擔綱著非常重要的角色。

首先是艾連的青梅竹馬，在訓練軍團之中以榜首成績畢業的米卡莎。她身為本作品的女主角，和故事的發展有著極大的關聯無誤。雙親遭到人口販子所殺，擁有「過去」的悲慘「命運」的米卡莎，應該就是影射著掌管過去、暗示了命運的兀兒德；而以硬化能力封閉在水晶體之中、操控著「死亡」的亞妮，則和詩寇蒂的形象是一致的。

這樣的話，蓓兒丹蒂就是被「城牆教」託付了城牆祕密的克里斯塔吧！以作品中的時間來說，城牆的祕密是「現在」最大的焦點所在，貴族身分的背景，又會讓人連想到「繁榮」這個關鍵字。而且，她對於男性士兵而言，被認為是「女神」一般（第6集第24話），這說不定就是以身為「女神」的「蓓兒丹蒂」為原型。

ATTACK ON TITAN
Final Answer

「不要死啊！尤米爾！！
不要死在這種地方！！
幹嘛裝什麼好人！！
就這麼想帥氣地
死掉嗎？笨蛋！！」

By 克里斯塔・連茲（第 10 集第 41 話）

ATTACK ON TITAN FINAL ANSWER

ATTACK ON TITAN FINAL ANSWER

參考文獻

『本当にいる世界の「巨人族」案内』山口敏太郎 著 (笠倉出版社)

『ギリシア・ローマ神話──付インド・北欧神話』トーマス・ブルフィンチ 著、野上弥生子訳 (岩波書店)

『北欧神話と伝説』ヴィルヘルム・グレンベック 著、山室静 訳 (講談社)

『北欧神話』パードリック・コラム 著、尾崎義訳 (岩波書店)

『いちばんわかりやすい 北欧神話』杉原梨江子 監修 (実業之日本社)

『図解 北欧神話』池上良太 著 (新紀元社)

『図解 日本神話』山北篤 著 (新紀元社)

『北欧神話物語』キーヴィン クロスリイ・ホランド 著、山室静 訳、米原まり子 訳 (青土社)

『完全保存版 世界の神々と神話の謎』歴史雑学探究倶楽部 編集 (学研パブリッシング)

『ケルトの神話──女神と英雄と妖精と』井村 君江 著 (筑摩書房)

『知っておきたい日本の神話』知っておきたい日本の神話 著 (角川学芸出版)

『世界の神話伝説図鑑』フィリップ・ウィルキンソン 著 (原書房)

『世界神話事典』大林太良 著 (角川書店)

『ゲルマン神話──北欧のロマン』ドナルド・A. マッケンジー 著 (大修館書店)

『ゴリアテ』トム・ゴールド 著、金原瑞人 翻訳 (パイインターナショナル)

『北欧神話の世界──神々の死と復活』アクセル オルリック 著 (青土社)

『北欧神話』H.R.エリス デイヴィッドソン 著 (青土社)

『「北欧神話」がわかる オーディン、フェンリルからカレワラまで 』森瀬繚 著、静川龍宗 著 (ソフトバンククリエイティブ)

『神話と伝説バイブル』サラ・バートレット 著、大田直子 訳 (産調出版)

＊本參考文獻為日文原書名稱及日本出版社，由於無法明確查明是否有相關繁體中文版，在此便無將參考文獻譯成中文，敬請見諒。

逼近隱祕真相的「進擊」腳步

▼在人類與巨人之間殘酷戰爭的終點所等待著的結局

在本書中，目前為止整理了許多在《進擊的巨人》裡潛藏的伏筆，並針對它們進行了研究考察。在閱讀本書的過程中，應該有不少的讀者們又再一次地為這部漫畫中謎題的縝密和巧妙感到驚訝不已吧！就連細節都經過了千錘百鍊的設定和在發展之中，埋藏了無數的伏筆，如果只是平常的閱讀的話，很容易就會忽略掉吧，以非常自然的方式呈現，就連角落格子都安排了線索。

執著於如此巧妙地埋下伏筆的《進擊的巨人》的作者諫山老師，在該作品的導讀本《進擊的巨人 INSIDE 抗》的訪談中提到：「**我不想要很明顯地做出『這是伏筆』的樣子。我希望讀者全部讀過一遍以後，第二次讀的時候，看見同樣的一幕，會感覺到其中有不一樣的含意**」（日文原版書 P165）

諫山老師雖然是首次連載的新人，卻可以說是漂亮的完成了這個目標！在第10集時，萊納和貝爾托特的真實身分曝光時也是，到底讀者們注意到、說中了多少這些伏筆呢？

確實只要反覆加以閱讀的話，乍看之下平凡無奇的場面，事實上都留有對於之後發展相當重要的伏筆。舉亞妮、萊納和貝爾托特這三人之間的關係描寫為例來說，萊納與貝爾托特不尋常的目光焦會之處、亞妮對萊納說**「怎麼辦？」**，而萊納把手靠近嘴邊回答說**「還不行……要動手的話，等集合起來再說」**的場面（第1集第7話）可以看出來，在這個時間點上被安排做為伏筆的格子有好幾個。就算不提到此為止所安排的伏筆。光是身為一部難以讀解未來情節發展的漫畫，也可以說是非常地貴重難得吧！就算說是現在的一大潮流也不為過。

並且在同一時期內，像這樣如此具有考察價值的作品，卻是相當的珍貴稀少。諫山老師在同一次訪談中，就明白表示結局在他一開始時就已經決定好了。故事的主幹就和連載一開始所設定好的一樣，因此從中誕生出了各式各樣的細膩描寫和伏筆。有許多漫畫雖然暗示了伏筆，但卻沒有加以解答就完結了，而像這部漫畫一樣，將各處的伏筆全都加以

ATTACK ON TITAN
Final Answer

解答的漫畫則非常地少見。能夠拜讀這樣的一部漫畫，對讀者們來說應該是非常的幸運吧！

可是還有更幸運的是，這部漫畫現在正於別冊少年漫畫連載中。還有許多的謎團尚未被解開，而且從被解開的謎團之中，又湧出了新的疑問，演變為謎題又引發更多謎題的發展。對讀者們來說，還保留有值得研究考察的豐富空間。那簡直就像是漫畫之中艾連和阿爾敏他們，慢慢地迷失在這世界所隱藏的真相之中一般，及時的體會到漸漸發掘出解答的感受。如此奢侈的漫畫體驗，除了依然還在連載中的現在以外，或許就感覺不到了吧！如果在這個機會下，讀者們也能夠以本書為基礎來驗證漫畫中的謎團，藉由深入的考察，逼近人類和巨人之戰的未來中所等待的真相，我們將感到榮幸之至。

而根據某種說法，諫山老師曾經說過，將會在第 20 集時，結束《進擊的巨人》，如果這種說法是正確的，也就是說，這部漫畫的進展，目前已經超過了折返點。從此開始，將會漸漸逼近故事的核心，可以想見接下來將會有波濤洶湧的發展等著我們。

究竟會有如何的劇情變化呢？儘管這個答案只有作者諫山老師自己

知道，但是本書大膽地挑戰了這些謎題。除了巨人和城牆等漫畫中的設

定以外，本書還將視點伸向了世界的神話等，以各種角度進行了考察，

結果超出了《進擊的巨人》一開始所描寫的「巨人與人類」之戰如此單

純的主軸，漸漸浮現出背後所隱藏的複雜故事。儘管這是否可以成為我

們「進擊」第一步，很快的就會真相大白了，但我們期盼，這次挑戰能

成為閱讀了本書的讀者們的助力，誠心祈願它會成為將來讀者們解開這

部漫畫中隱藏謎團的踏腳石，而在此留下了這份報告。

──────────

─────《進擊的巨人》調查兵團

221

人類的
殺
的！」

By 達特・皮克希斯（第３集第１２話）

人類將來如果滅亡了，
不會是因為
被巨人吃光！！

是因為
自相殘殺
而滅亡

國家圖書館出版品預行編目 (CIP) 資料

「進擊的巨人」最終研究：巨人與人類之
戰——被隱藏的新大陸創世之謎 /「進擊
的巨人」調查兵團 編著 . -- 初版 . -- 新北
市：大風文創, 2014.3
　面；　公分 . -- (COMIX 愛動漫；1)
ISBN 978-986-5834-27-2(平裝)

1. 動漫 2. 讀物研究
947.01　　　　　　　　102021528

編著簡介：

「進擊的巨人」調查兵團

Shino（シノ）、Itou（イトウ）、Aoike（アオイケ）、
Hase（ハセ）、Hiroki（ヒロキ）這 5 位所組成的，針
對講談社所發行的《進擊的巨人》(著 · 諫山創) 持續
相關的研究之非官方組織。調查作品世界中所分布的各
式各樣謎題，分析及尋找打倒巨人之路，且持續活動中。

COMIX 愛動漫 001

「進擊的巨人」最終研究
巨人與人類之戰——被隱藏的新大陸創世之謎

編　　著／「進擊的巨人」調查兵團
譯　　者／王聰霖
主　　編／陳琬綾
編輯企劃／大風文化
校　　對／陳琬綾、林巧玲
出 版 者／大風文創股份有限公司
發 行 人／張英利
電　　話／ (02)2218-0701
傳　　真／ (02)2218-0704
網　　址／ http://windwind.com.tw
E-Mail ／ rphsale@gmail.com
Facebook ／大風文創粉絲團
http://www.facebook.com/windwindinternational
地　　址／台灣新北市 231 新店區中正路 499 號 4 樓

初版二十三刷／ 2024 年 5 月
定　　價／新台幣 250 元

「Shingeki no Kyojin」Saishuu Kenkyuu
Text Copyright © 2013 by 「Shingeki no Kyojin」Chosaheidan
First Published in Japan in 2013 by KASAKURA PUBLISHING Co.,Ltd.
Complex Chinese Translation copyright
© 2013 by RAINBOW PRODUCTION HOUSE CORP.
Through Future View Technology Ltd.
All rights reserved